粵劇與中華文化

——由倫理到文藝——

潘步釗 著

目錄

上輯：倫理篇

下輯：文藝篇

序

汪明荃博士
香港八和會館主席

中華文化博大精深，戲曲是其中一個重要的組成部分。戲曲的生成，來自民間，尤其是元雜劇，充分展現了當時民間社會的各種面貌。明代以後，多了文士編寫劇本，明清傳奇除了展現當時的社會狀況，也清晰地展現了當時重視五倫關係。閱研戲曲劇本，不單是了解一代的文學，也能勾畫出當時的社會狀態，更可以了解中華文化的價值系統，意義尤深。粵劇是中國戲曲中的瑰寶，幾百種地方戲曲，只有崑劇、粵劇、京劇同被列為世界級的非物質文化遺產。身為香港人，粵劇是我們的文化自信，我為粵劇而驕傲。

粵劇是深厚的表演藝術，它所展現的中華文化、價值觀等，是其增值價值。潘步釗先生研究中國戲曲多年，也是一名出色的教育家；他整理了粵劇所蘊含和展現的中華文化，作系統式的分門別類，並透過雋永的文筆，匯編成為《粵劇與中華文化——由倫理到文藝》一書。書中共有十七個篇章，由倫理至文藝，以深入淺出的文字，介紹我們的文化和文藝，誠然是一本了解中華文化、粵劇的入門好讀本。

《粵劇與中華文化——由倫理到文藝》的篇章中，有引用我曾演過的粵劇，當中更包括我和羅家英開山的《穆桂英大破

洪州》、《糟糠情》、《楊枝露滴牡丹開》及《英雄叛國》等,而我曾演過的劇目,更是多不勝數。在〈士有百行,以何為首選——孝敬父母,天經地義〉一文中,潘先生引用了由我主演的《天仙配》來討論孝道:「《天仙配》雖寫仙凡愛情為主,但愛情的基礎是董永以孝道感動仙女。如果説愛情與孝的題材相結合於劇本故事中,此劇絕對是代表作品。」潘先生闡釋中華文化中「孝」這項價值觀,旁徵博引,也加深了我對「孝」的理解:「『百行孝為先』,數千年來,君臣百姓,由讀書人到販夫走卒,無不推崇孝道。所以梁漱溟在《中國文化要義》説:『中國文化自家族生活衍來,而非衍自集團,親子關係為家族生活核心,一孝字正為其文化所尚之扼要點出。』」除了孝,潘先生還介紹了其他重要的倫理觀念及文藝理論,如:〈世上無名客,天下有心人——仁義任俠,重德扶危〉、〈驚故人得志為天下雨——時運窮達,進退仕隱〉、〈不關風化體,縱好也徒然——高臺教化,善惡有報〉、〈溫柔敦厚詩教也——和諧含蓄,中節勸諷〉等。《粵劇與中華文化——由倫理到文藝》的內容豐富,相信能夠契合不同年齡階層讀者的需要。

最後,衷心希望讀者看過《粵劇與中華文化——由倫理到文藝》後,會按書中所介紹的粵劇劇目,入場看戲,親身感受粵劇的魅力!

二零二二年十一月

前言

　　中華文化源遠流長，豐富深厚。由先秦以至今天，數千年歷史文化縱屢歷風霜，顛簸多難，但憑着博大基深，包容而婉轉強韌，處處呼應和燃煥着現實人生，成為每一個中國人立身處世，最深層、最廣泛普及的倫理思想與價值觀念。作為中國文化思想中「主流中的主流」的儒家思想，二千多年來，受到數次思想文化的衝擊，自東漢黃老之學與讖緯方術糅雜，歷佛學東來，以至近世西方文化思想挾船堅砲利強敲中國門牆，中華文化往往能包容共賞，融合轉化，到了今天，中華文化，仍然是每一個中國人言行生活、思想習慣及倫理價值觀最重要的憑藉。

　　中華民族的文化，有鮮明獨特的個性，特別是近一二百年來，文化學者每多以東西方文化比較對照，尋同問異，期望找到人類文明的出路，更多發現和肯定中華文化的獨特價值和影響。通過本書，希望可以幫助讀者，特別是年青人，認識和理解中華文化的特點：以道德仁義為本，尚善而相信人性，重群眾的集體利益；由近及遠、由親至疏的宗族情感倫理；講究含蓄和諧而喜樂情感的抒發；重神韻意境教化功能的藝術美學；天人合一的自然觀念及物我關係等。身為中國人，清楚認識自己民族的文化思想，才可以向內安身立命，理解自己和身邊一切

的人情事物道理;向外觀照閱世,洞察人類文明的去來與前路。

　　本書包含三個重要概念:「中華文化」、「中國戲曲」和「粵劇」。三個概念互為存有包含,又互為印證展現。粵劇是中國戲曲的一種,屬於地方戲,中國戲曲是中華文化的一個範疇,但考察中國戲曲和粵劇,又處處可觀照中華文化的展現。期望通過閱讀本書,幫助青年人(主要讀者對象為高中及大學生)對中國文化、戲曲和粵劇(特別是在香港演出的粵劇)有更準確和深刻的認識。全書分上下兩輯:上輯主要集中論述中華文化中的個人修身和倫理綱常觀念;下輯則轉入文藝理論,就中國美學及與自然關係等作思考。每章的鋪排都是先從文史哲等角度,簡單介紹相關中華文化觀念,然後從中國戲曲,主要是粵劇來印證闡述,同時間亦令讀者認識和理解這些藏在粵劇、當然也藏在中國戲曲裏的中華文化觀念。

　　戲劇反映現實世界和人生,早在粵劇於香港出現之初,儘管「江湖十八本」各有不同版本和劇目,但已能產生娛樂社會和反映現實世界之功用,所以通過戲劇來理解、觀照客觀世界,相當合理正常。過去百年的香港粵劇,既遵從着商業運作的規則和推動導引,自有其藝術發展的軌跡,同樣亦伴隨着社會轉變、經濟發展和歷史的介入,興衰起落,而故事題材、表演形式和莊諧雅俗,可謂百花齊放,從來不定於個別的固定形式格局。可是在「百花齊放」的內裏,仍然可以找到「一株獨秀」的根本——中華文化。中華文化對於中國人的一切行為思想,以至文化藝術形式和展現,都產生重要的影響。金庸談武俠小說時說過:

武俠小説之所以受到中國讀者的普遍歡迎，原因之
一是，其中根本的道德，是中國大眾所普遍同意的。

<div align="right">——〈韋小寶這小傢伙〉</div>

　　我認為中國人民之對戲曲，以至近百年來在香港的粵劇，
歡迎的原因，也是同一道理，就是我們中國人普遍同意「其
中根本的道德」。粵劇中表現的中國文化思想，主要是儒家思
想，以佛道老莊等思想為主題的作品甚少。忠勇孝悌、仁義道
德，都是以儒家思想人心向善為基礎，這與宋元以來，不少以
佛道宗教為主題的傳統戲曲，並不相同。倫理關係中亦少談師
道，原因也是純以闡揚師道的粵劇作品並不多。

　　本書目的不是嚴謹的學術研究，也並非作家或作品的版本
研究或材料整理，因此在選用粵劇劇本時，不會囿於只採用泥
印本等原著劇本，斟酌一句一詞是不是作者的原作，而是雜用
電影、唱片等版本。事實上，我們也要承認，戲曲劇本經過數
十年的發展和演出，電影和唱片，甚至現在網上流行的影音版
本，都是粵劇內容的一種，而且廣泛而快速地接觸普羅觀眾，
影響甚大。何況從優化和修訂等角度看，後出轉精的情況並不
罕見，例如今天普遍演出的《六月雪》粵劇版本，已夾雜唐滌
生、潘一帆和蘇翁等不同名編劇家，歷數十年來，在不同年代
的增潤修飾，漸漸成為觀眾所接受的定本。又例如「江湖十八
本」的《七賢眷》，百年以來，更加多次改動，人情事理貼近現
代人價值觀，更易打動觀眾。

　　雖然如此，但本書選取粵劇材料，主要仍選取名作及現在

仍經常在香港上演的名劇，又或者是粵劇劇目中具代表意義的作品。一者是這些作品一般藝術水平高，表現力和蘊含的文化文學濃度質量，都更沉穩深厚。再者是希望通過閱讀此書，讓讀者——特別是年青人——認識更多優秀名劇，甚至可以有機會親到劇場嘗試欣賞。

儘管粵劇是地方戲，題材內容、程式和表現手法，以至蘊含的文化觀念等都有極緊密的關係，可是因為時間和空間上的發展與不同，粵劇——特別是自上世紀初以來大盛的香港粵劇——自會形成和產生獨特的特色和價值。不說舞台上的藝術形式表現，就劇本題材展現的思想、人物形象的處理和表現方法等，都有粵劇自己的個性和價值。例如粵語方言的間入，《牡丹亭驚夢》中，柳夢梅對回生的杜麗娘說：「生鬼就唔及你啦！」妙趣自然，任何京崑地方戲，甚至湯顯祖再生，也難以寫進劇本。另外某些較貼近現代人心的價值觀，會修正我們今天欣賞古典戲曲時，感到不理想的處理，最典型例子是對男主角專一多情的塑造。比較古典戲曲中《琵琶記》、《白兔記》，這些原著中俱是「二美事一夫」的結局，便很容易明白。至如過去百年，香港先後出現像南海十三郎、唐滌生、徐子郎、葉紹德等優秀粵劇編劇家，或寫下優美曲辭口白，或借粵劇劇本表意抒情，這也是中國古典戲曲的藝術傳統，正如清代張岱在〈彭天錫串戲〉所說，戲劇的作用在：

> 一肚皮書史，一肚皮山川，一肚皮機械，一肚皮磊砢不平之氣，無地發泄，特於是發泄之耳。

　　為方便行文和掌握，本書上下兩輯共分成十七章，各章代表一種文化觀念或特色，但這其實既不能窮盡粵劇中所有的文化倫理觀念，一些在粵劇中表現不多的文化內容，例如佛道宗教和老莊思想，均未有足夠筆墨寫到；另一方面，也要留意不能分開割裂來理解和認識這些文化觀念，例如同一齣戲，會包含不同的文化內容，不能一元地簡單切入，對號入座，例如李慧娘既是鬼魂，也是力抗權奸的人物形象；周世顯和長平公主既能以死殉國，但本身也是生死相隨的夫妻；《糟糠情》表盡夫妻貞愛，但以古人立言延展鋪敍故事，又何嘗不是「近史而悠謬」的大好例子。

　　對於任何民族的文化思想，特別是自己種族的文化，都應該有正確的認識理解，這近乎是人生在世的基本責任，能清楚了解認識，才有合理和具說服力的發言權。然後了解中國文化，包括不合時宜的，例如忠君或三年之喪；不合理的，例如父母之命的不自由婚姻。但更重要的是明白和掌握中華文化優秀的部分，包括重視道德情感、尚善講禮、相信人內在的先天善性，也尊重這種善性。社會上講究「公」的觀念（不只重視自己利益），面對茫茫天道自然與禍福無端，中國人謙卑感恩，期盼天理好還、和諧中節。這些疊疊層層的倫理，在中國的任何文藝，都可以細味得到。古人論詩曾說：「神在個中，音流弦外」，問途絲竹梨園的粵劇，推敲，也差相彷彿。

　　只要我們有思想、有情感、有價值觀、有生活、有親朋師友、有跟其他人相處和接觸，文化就會影響我們。中國人做人做學問，都強調「通訓詁，察情理」，正確認識和訴之情理，才

是上上之道。面對傳統文化，能準確理解認識，然後恰當傳承
發揚優秀的部分，修正揚棄過時不合理的地方，是進德修業的
正確方向。通過欣賞粵劇，或許正是一條車馬縱橫的大道。

上輯

倫理篇

1

士有百行，以何為首選
——孝敬父母，天經地義

中國文化重視血緣，建立一種以家庭、家族或宗族為基礎的人倫關係，再一步步地向外推移。當中的親疏遠近，是有分別和次序的，因此在家庭宗族之內，親人間的關係最值得重視，形成一套在世界不同民族中相當自我而具有強烈家庭倫理觀念的文化。中國人相當重視家庭中的人倫關係，重視親情，其中最重要的是孝道。

數千年中國傳統文化，肯定和提倡孝道，認為孝道是人的「德之根本」，也就是最基本的人格道德。《孝經》裏引用孔子的說話：「夫孝，天之經也，地之義也，民之行也。」又說：「天地之性，人為貴；人之行，莫大於孝。」古人眼中，人是萬物中最高貴的靈性，而人的行為中最重要就是孝。世間的倫理道德，亦以孝為最基本最重要。孟子說：「堯舜之道，孝弟而已矣。」孝是「天經地義」，人性最自然的事。儒家思想尚入世，深信人性向善，有仁義善端，講究只要順着人性人情行事，這樣每個人都可以「由內而外」地得到心靈的安頓，得到快樂。

為甚麼中國人認為行孝是天經地義的事，因為人生在世

上，父母之愛是最基本、最自然、最親密、最容易經驗感受的倫理情感關係，如果對這種關係也無動於衷，這樣的人實在是冷酷無情的。《孝經》：「父子之道，天性也」，這成為行為的重要基礎。在現實人倫和生活裏，我們可以清楚感受和體會到父母的愛和恩情，不需要、也不應該有利益的回報和計算。中國文化裏對「孝」，是一種絕對的倫理價值觀，特別是在儒家思想裏，更加是數千年來的共識。《帝女花》中「鳳台選婿」，長平公主問周世顯：「語云男兒膝下有黃金，你奈何折腰求鳳侶。士有百行，以何為首選？」如果真要為長平公主的問題填上答案，簡單得很，中國人幾乎人人懂得，就是「孝」！「百行孝為先」，數千年來，君臣百姓，由讀書人到販夫走卒，無不推崇孝道。所以梁漱溟在《中國文化要義》說：「中國文化自家族生活衍來，而非衍自集團，親子關係為家族生活核心，一孝字正為其文化所尚之扼要點出。」

孔子作為儒學創始人，本身就非常推崇孝道。《論語》強烈展現了這種思想，〈學而〉篇說：「其為人也孝弟，而好犯上者，鮮矣；不好犯上，而好作亂者，未之有也。君子務本，本立而道生。孝弟也者，其為仁之本與！」孝悌的人，不會好犯上作亂，這個「好」字，說明懂得孝道的人，不是不會對無道的統治有反抗之心，但他們謙卑、感恩和重視感情，因此不會輕易作反。教民以孝，是順着人性的根本特點，去建立人民純樸淳厚、謙卑感恩的情感，有了這些情感，移孝於忠，社會要和諧安定，就不難達到。

除了《論語》、《孝經》這些儒學經典，民間廣泛流行普及

的有「二十四孝」故事和《三字經》等，當中如扇枕暖床，臥冰求鯉，又或者教導小孩子要「孝於親，所當執……首孝悌，次見聞」等唸順口溜式的材料，都在小孩子童蒙時代，就灌輸教育。至於漢代開始以孝廉選官，歷代帝王用各種方法提倡獎勵行孝之人，有些更會親自到太學講《孝經》，以作儀範。像明代般強調綱常的時代，在律法中更列有「死刑三千，不孝為重」。種種的推動和教育，令「孝道」在中國文化成為最重要的倫理價值道德，在全世界的所有民族裏，成為一種特色；連西方近代著名社會學家馬克斯・韋伯在他的著作《中國的宗教：儒教與道教》中，也說中國人是「所有人際關係都以孝為原則」。

　　更產生推波助瀾的是中國歷代帝王，他們不少相信可以借助「孝」來管治天下，所謂「忠可移於君，是以求忠臣必於孝子之門」。儒家思想以孝悌為仁之本，由孝父母而及於祖宗，甚至及於整個民族和民族的歷史文化，由內而外、由小而大的推衍擴充，自然能夠穩定和團結社會，《論語》中的「慎終追遠，民德歸厚」，也是這個意思。

　　《說文解字》解釋「孝」字是「善事」，也就是要好好供養侍奉的意思。這是為人子女最基本的責任，但如果根據《論語》和《孝經》等書，我們還可以知道中國文化的孝，還包括幾個重要的概念，就是要關心、尊敬和善於溝通。《論語》說：「父母之年，不可不知也。一則以喜，一則以懼。」我們要關心父母的健康，看到父母能高壽而開心，也同時會為父母愈來愈年長，身體衰弱和接近死亡而擔憂。關心之外，更重要的是尊敬，《論語》中〈為政〉篇：「今之孝者，是謂能養。至於犬馬，

皆能有養；不敬，何以別乎？」清楚點出了「敬」的重要，否則就跟動物無大分別。今天中國人談孝：面對父母錯誤時，強調「色難」、「婉言」、「避開」等，既要減輕父母的擔憂，又要做出令他們增加光彩的行為。明白這些關鍵本質，便很容易處理「三年之喪」、「慎終追遠」等與現代社會節奏氣氛不同的「孝行」了。

孝道既然如此受中國文化重視，在文學作品中自然亦時有流露。隋代末年李密的〈陳情表〉是代表作品，宋代趙與時在著作《賓退錄》中曾經說「讀李令伯〈陳情表〉而不墜淚者，其人必不孝」。至於小說戲曲中的孝子故事和作品更多，絕對不可以不提的是董永和仙女的故事，千百年來，董永的美好人格和贏得仙女垂青的愛情，全因他具有中國文化倫理價值中，極受推崇的「孝」。

董永是中國歷史上著名的孝子。在西漢時，劉向所編的《孝子圖》，就有「董永行孝」的故事。較早的完整記載而又略見董永和仙女故事規模的，則是晉代干寶的《搜神記》，全文不長，只約二百字：

> 漢董永，千乘人。少偏孤，與父居。肆力田畝，
> 鹿車載自隨。父亡，無以葬，乃自賣為奴，以供喪
> 事。主人知其賢，與錢一萬，遣之。永行三年喪畢。
> 欲還主人，供其奴職。道逢一婦人曰：「願為子妻。」
> 遂與之俱。主人謂永曰：「以錢與君矣。」永曰：「蒙君
> 之惠，父喪收藏。永雖小人，必欲服勤致力，以報厚

德。」主曰：「婦人何能？」永曰：「能織。」主曰：「必爾者，但令婦為我織縑百匹。」於是永妻為主人家織，十日而畢。女出門，謂永曰：「我，天之織女也。緣君至孝，天帝令我助君償債耳。」話畢，凌空而去，不知所在。

董永和七仙女的愛情故事，在中國戲曲中家喻戶曉，後世以此為題材的戲曲多不勝數，改編成不同地方戲，包括粵劇在內，以不同劇名出現，例如《天仙配》、《董永》、《織錦記》、《槐蔭樹》、《百日緣》等。其中以安徽黃梅戲因曾拍成電影，流傳影響甚大，香港上世紀六十年代後，亦頗多黃梅調電影上演，與此劇亦甚有關係。上世紀八十年代初，林家聲和汪明荃合作演出的《天仙配》，更加是轟動一時的粵劇演出。

《天仙配》雖寫仙凡愛情為主，但愛情的基礎是董永以孝道感動仙女。如果說將愛情與孝的題材相結合於劇本故事中，此劇絕對是代表作品。董永成為絕對的正面人物，得到仙女青睞，亦主要是因為「緣君至孝」。孝，在傳統思想文化價值觀裏，是最受重視和動人的一種，是好男子的重要素質。董永因為孝，甚至可以感動仙女下凡，嫁他為妻，可見中國文化對孝的價值觀是何等肯定。

這種對「孝」的肯定，在粵劇演出中非常普遍，隨便都可以舉出例子，例如《白兔會》中，李三娘向兒子咬臍郎一拜，咬臍郎便暈昏倒地，正是強調父母恩高，子女必須尊敬；又像唱片版本的《落帽風》裏，清官包拯的官帽被風吹落在菜籃

內，誤以為是賣菜少年有意偷了，正要捉拿懲治，但因為聽到他的孝行，馬上動了欣賞之念。此段落今天仍可在唱片版本聽到，當中包拯唱：

> 有道百行孝為先，親情深似海。呢個賣菜小哥堪憐愛，佢深明孝義他日必成材。信是有人圖陷害，自悔一時蒙蔽，累他受無妄之災。

「落帽風」是粵劇《狸貓換太子》的段落，是包拯重遇宸妃的巧合機緣，在不同的地方戲都有演出。此劇本是忠良遭陷害的故事，但此處觸及「孝」，劇中的包拯馬上作一面倒的正面評價。因為他「深明孝義」，就推斷「他日必成材」，強調了孝，也同時反映了「有德者必有才」的傳統文化觀念。

粵劇中的孝道，是重要的內容，甚至成為全劇的主題。在高臺教化的戲曲觀念下，有些劇目更是完全旨在歌頌孝道，例如「江湖十八本」中有一齣《七賢眷》，故事記敍一個用心惡毒的繼母，要害死不是親生的兒子，更逼害媳婦，但在孝的絕對價值下，結尾卻得到所有人的原諒，然後是大團圓結局。此劇由最早演出，到粵劇、粵語戲曲電影，再到七十年代由葉紹德改編，以至 2022 年，香港八和會館為慶祝香港回歸二十五周年重演，由新劍郎再修訂，羅家英等名伶演出，都是以「孝」為最主要的內容主題，教化味道強烈，劇中說白唱詞大多服務於這主題，例如：

> （全義口古）娘親，忠於君，孝於親，古有明言，

我哋詩禮傳家，娘你持家有道，兄長亦侍母至孝，有甚
親生不親生呢。

<div style="text-align: right">——第一場</div>

養育劬勞拜領過。前事不計盡消磨。鳳冠霞珮曾備
妥。

<div style="text-align: right">——第七場</div>

《七賢眷》中，「孝」的倫理教化主題明顯，是中國戲曲在
世界戲劇中的重要特色。

其他如《琵琶記》、《六月雪》都寫男女主角侍父母至孝，
代罪受刑、剪髮捱飢，全都在所不惜。另一方面，包括粵劇的
許多中國戲曲故事，劇中的父母，卻往往是年青男女主角愛情
的最大阻礙和破壞力量，最著名的自然是王實甫的《西廂記》，
崔鶯鶯和張君瑞的愛情故事中，崔老夫人嫌貧不守信，令張生
和鶯鶯險遭拆散，在更早的《董解元西廂記》，便開始將衝突
癥結放在封建家長與青年男女之間。因為封建家長的逼迫，才
逼出「願普天下有情的都成了眷屬」的千古愛情呼喚。

其次因主角行孝，帶出故事情節和矛盾的名劇也不少，有
名的如《胡不歸》和《一把存忠劍》等，都因男主角為了孝道，
傷害了夫妻情愛；在真實的文學歷史裏，也出現過陸游因母親
反對，與表妹唐琬相愛不能相親的愛情悲劇。粵劇中的《夢斷
香銷四十年》演的就是這故事，一曲〈再進沈園〉更是粵劇演
唱的名曲，歷久不衰。

　　任何人與人之間的倫常感情，本來講究對等付出和經營，是對應相向的。雖然這在父子親情這一關係，我們會對為人子女者有更多的要求，但在這方面，中國傳統並非沒有反思。《顏氏家訓》說：「父母威嚴而有慈，則子女畏慎而生孝矣！」「父不慈則子不孝」，孝建立在人的感情本性和日常家庭生活中的關懷緊靠之中，彰顯體現人類的慈愛、感恩和謙卑等高尚情操，是中華民族優秀而高貴的倫理價值，值得一直發揚傳承，代代相傳下去。只是過去數千年歷史發展，部分出現了絕對綱常的異化，「父為子綱」一旦變成絕對化，不問情理，就會產生一些不合情不合理的情況，粵劇故事中就包含了一些。在中國戲曲的愛情劇中，男女主角經常遇到嫌貧重富的家長阻撓，例如「西廂」與「梁祝」等故事；或者是父母的不合理或愚忠要求，例如上面引述過的《一把存忠劍》、《胡不歸》、《雙仙拜月亭》和《碧血寫春秋》等，在今天欣賞這些戲曲故事時，或許需要更認真思考。只是以倫理道德價值角度來說，「孝」飽含血緣、生活的關愛、犧牲、恩情等等牽縈，符合人性人情，對中國人來說，是最高最應份的德行，「百行孝為先」，原因也在此。

2

丹心一點朝天闕
──家國忠臣，死節殉義

　　絕大部分粵劇的故事內容，都是以古代人物時空環境為背景，因此傳統忠君愛國的家國天下觀念，很自然成為當中極其重要的價值觀。中國文化從來重視品德，傳統政治觀強調「德治」，《論語》中孔子說：「為政以德，譬如北辰，居其所而眾星共之」（〈為政〉），可見除了強調「德治」的重要，也說出了領導者和臣民這種領導與跟從的關係。儒家強調的五倫關係：「君臣、父子、兄弟、夫妻、朋友」，首先就是君臣，中國傳統重視忠君和愛國，到今天當然只餘下愛國的重要價值觀念，再沒有忠於一家一姓天下的想法和需要。在古代人心目中，忠君其實是愛國的表現，是民族情感，是重視和尊重群體，當中包含民胞物與、感恩、謙卑、誠信和公心，從來在古人心中，不管是哪一社會階層、出身和學問，這都是共識。也因為這種不只是重視自己利益，講求愛自己以外的其他人、環境和社會，使我們代出忠臣的數千年中國歷史，一直洋溢散發出正派崇高的文化情感。

　　中國歷史上死節忠志之臣，歷代皆有，諸葛亮、關羽、岳

飛、文天祥等,各自用平生寫出自己的忠臣故事,即使看近代歷史忠臣,心志亦沒有不同,這是縱貫中華文化數千年,志士賢人為國為民、不畏死生的文化氣節所不絕顯現。文天祥〈正氣歌〉:「天地有正氣」,把忠臣背後的浩然力量寫得明白,〈衣帶辭〉的「孔曰成仁,孟曰取義,惟其義盡,所以仁至。讀聖賢書,所為何事。從今而後,庶幾無愧」,是忠臣烈士的心靈安頓的展現自述。即使到了清中葉之後,列強入侵的近一百多年,從來沒有斷絕。像清代道光十九年,林則徐在虎門銷鴉片,馬上受到朝中投降派的中傷,道光皇帝下詔申斥林則徐。這位曾寫下「力微任重久神疲,再竭衰庸定不支。苟利國家生死以,豈因禍福避趨之?」(〈赴戍登程口占示家人〉)的錚錚大臣,曾上表陳說利害,自明「然苟有裨國家,雖頂踵捐糜,亦不敢自惜。……必當殫竭血誠,以圖克服」的堅決心志。

中國歷史代代出忠良,中國文化對這種忠臣,一直都放在極高的尊崇地位,所以紀念愛國詩人屈原,會有端午節,以紀念凡人而作為節日,甚至成為公眾假期,除了屈原,再沒有第二人了。愛國、愛自己民族,是作為人的基本道德價值要求,像著名學者季羨林說的「愛國無商量」。在這種高籠罩度的文化價值觀下看中國戲曲,很容易發覺當中經常會以此為題材內容。中國戲曲中,岳飛、楊家將等忠臣故事代代相傳,特別是在明代中葉之後,這類題材作品出現得更多。在這方面最享負盛名的應首推清初的《桃花扇》,作者孔尚任曾自明寫作此劇本是要「借離合之情,寫興亡之感」。一段侯方域與李香君的動人愛情為穿引,反映南明一代的歷史興亡,其中如史可法、

左良玉等死忠為國，使它成為中國戲曲史上劃時代名作。以這種家國關懷作主題及內容的名劇中，由內容到藝術水平，《桃花扇》是最優秀的代表性作品。歷來不少編劇均曾以「桃花扇」的故事編寫粵劇劇本，可謂豐富紛繁。1990 年，導演楚原拍攝粵曲電影《李香君》，由紅線女演李香君，羅家寶演侯方域，阮兆輝演楊龍友，是至今香港銀幕上演的最後一部粵曲電影。

至於粵劇劇目中，作為忠臣代表的有「關公戲」，演關羽故事，重忠重義，粵劇名伶中，以關德興 (新靚就) 和新馬師曾最擅演關公，當代名伶羅家英，演來也非常出色。關公在中國文化流傳二千年，地位近於神佛之間，已不是普通歷史人物。粵劇戲行中對演關公戲很講究，也很誠敬尊重，正因為關公是忠義的代表，人格高尚。

另外，在香港數十年來最為家喻戶曉的劇目《帝女花》，則是非常好的說明文本，藝術成就比之古代戲曲經典名著，一點也不遜色。《帝女花》可以說是粵劇劇目中，最廣為香港人所熟悉的名字。故事寫明末李自成作亂，最後吳三桂引清兵入關，明帝崇禎眼見兵敗國破，於是賜死后妃，劍殺親女然後自縊。女兒長平公主僥倖不死，最後在駙馬周世顯推動引領下，智鬥多爾袞，使這位滿清入關後的攝政王，最後答應安葬崇禎，釋放太子，長平公主和周駙馬於新婚之夜，在月華殿外，含樟樹下雙雙仰藥，殉國身亡。

這精彩劇本不是真正歷史，唐滌生在清代黃韻珊的同名原著上，巧思妙筆，寫了一段可歌可泣的亂世愛情，塑造了周世顯這樣大智大勇、大忠大愛的人物形象；長平公主則聰明美

麗,多情而有慧眼。全劇高潮迭起,機智而富戲劇張力,在唐
滌生天才橫溢的編劇技巧和塑造人物手法之外,貫穿在全劇的
重要價值觀,就是「不事二朝」的忠國觀念。

〈庵遇〉一場,周鍾力勸周世顯要說服長平公主降清,世
顯說:「伯夷恥食周朝粟,怕只怕明朝帝女亦恥降清」;到了
〈上表〉,世顯向長平公主說明計劃,兩人對答是:

> (長平口古) 唉,駙馬,你雖然有驚世之才,我誓不
> 事二朝,怎能在清宮與你同諧到老呢。
> (世顯口古) 唉,宮主,清帝若不見帝女入朝,未
> 必便肯履行三約。宮主,但望在清宮事成之日,花燭之
> 時,我夫妻雙雙仰藥於含樟樹下,節義難污。

這裏清楚描繪了兩人忠於家國,寧死不事二朝,手法直接
明白。在《帝女花》其他場口,一直都表達這種崇高的品格價
值,不但貫穿全劇,而且成為對錯的標準,更成為強弱抗衡的
依靠。〈香劫〉中,崇禎和后妃先後殉國,長平和昭仁兩公主也
一樣應死在城破之際;〈香夭〉的一場,多爾袞為了收買人心而
欲善待長平公主,公主上殿,爭取要求,憑的就是這種力量,
這段曲白、人物表情動作均寫得非常精彩:

> (長平「鳳冠霞珮」上介台口引白) 珠冠猶似殮時
> 妝,萬春亭畔病海棠,怕到乾清尋血跡,風雨經年尚帶
> 黃。(拉腔入拜白) 前朝帝女長平宮主向皇上請安。
> (清帝重一才仄才關目白) 平身。(長平白) 謝。(用

目一掃前朝舊臣，舊臣俱俯首自愧介）（長平慢的的放寬面口突然露齒一笑介）

（清帝覺奇介口古）宮主，駙馬入朝之時，面帶愁容，眼中有淚，何以宮主入朝，反會一笑嫣然，未有些微悲愴。

（長平口古）皇上，我未入朝之前，曾與駙馬相約，我話若不能先安泉台父，釋放在囚人，帝女今生都永無還朝之日。（一才）適才聞駙馬代傳口諭，可見皇上頗有憐惜之心，帝女寧無感激之意。（介）今日五百群臣之中，屬於哀家舊臣總在三百以上，佢哋如果見到我笑呢，就會對皇上你誠心折服，如果見我喊呢，（一才）佢哋就會對皇上心懷半怨。（一才）想長平一生善解人意，寧敢不以笑面報君王。（向群臣露齒而笑介）

（舊臣俱強笑介）

到了發覺清帝不願履行承諾，長平公主就真的放聲痛哭：

（快中板分邊向群臣哭着下句唱）哀聲放，帝女哭朝房，血淚如潮腮邊降，且向乾清再悼亡，憶舊鑾翻血帳，遺臣三百聽端詳，當日賜紅羅，擲下金階上，母后袁妃痛懸樑，劍橫揮，血濺黃金帳，殺得昭仁宮主怨父王。（滾花）莫戀新朝棄舊朝，再哭鳳台聲響亮。

長平公主和清帝較量，憑的就是三百遺臣的投忠和千萬百姓的歸心，所以全劇無論主旨或推動情節，這份家國忠貞是最

重要的元素。除了《桃花扇》和《帝女花》，粵劇中還有不少以忠君愛國為重要故事情節的，例如有關楊家將的故事，楊業、楊宗保、穆桂英，甚至佘太君，都不惜為家國浴血沙場。粵劇中就有不少楊家將的故事如《佘太君掛帥》、《穆桂英大破洪州》等，都是很受歡迎的名劇。忠君愛國也不限於大臣將士，例如著名的〈昭君出塞〉，是名伶紅線女的首本名曲。昭君的故事，自漢代以來，輾轉流傳發展，我們現在在粵劇看到的，昭君出塞和番，主要就是為了國家和百姓，是愛國愛百姓的行為，末尾寫她在番邦自殺，「逆水行屍」，屍體漂回漢朝國土，人物形象愛國的性格特點，塑造得更加清楚完整。

〈潞安州〉是現在粵曲演唱會中很受歡迎的曲目，撰曲者寫出危城夫婦，力保孤城，互相珍惜勉勵，曲辭典雅，情味相當感人。當中寫陸登拚死與賊寇決戰，頗能見出中國歷史上這些忠肝義膽名將的節志勇氣：

> 金兵勢如潮湧，受創巨斑斑血溢袍袖，賊寇眾，火攻不休。火熊熊賊兇猛，危城今晚恐失守。人困乏，利箭絕，更難以拒敵於城樓。英雄肝膽，臨危尚有氣一口，誓死力保潞安州。不滅那讎仇我誓不休，有利劍在手，拚戰死街頭。

對於這些忠勇將軍，為了國家，早就將生死置之度外，捨生取義。全曲最後結束的幾句曲辭是「妻你義烈播千秋，芳名萬古留。不讓金賊輕易得手，手舉青鋒殺上城勇殲寇，英雄誓死保衛潞安州，潞安州。」

陸登死節的故事，並不詳見於宋史，小說戲曲中故事卻是一直流傳相沿。現在粵劇劇目亦常有演出《雙鎗陸文龍》，當中陸登夫妻殉國、斷臂王佐憶說當年事等，均是重要情節，大多本《說岳全傳》等書。傳統敘事，對陸登的忠心為國，都推崇尊敬，反映中國文化傳統的重要價值觀。例如《說岳全傳》第十六回的「出場詩」就直說：

殉難忠臣有幾人？陸登慷慨獨捐身。
丹心一點朝天闕，留得聲名萬古新！

小說寫金兀朮攻破潞安州，不傷百姓，對一直頑強抗禦的陸登非常尊敬。書中這樣寫，正是小說家有意對比、襯托陸登的忠勇丹心，為人敬仰。

兀朮道：「陸先生，某家並不傷你一個百姓，你放心倒了罷！」說畢，又不見倒。兀朮又道：「是了，那後堂婦人的屍首，敢是先生的夫人，為夫盡節而死。今某家將你夫妻合葬在大路口，等過往之人曉得是先生忠臣節婦之墓，如何？」說了又不見倒。兀朮道：「是了，某家聞得當年楚霸王自刎，直到漢王下拜，方纔跌倒。如今陸先生是個忠臣，某家就拜你幾拜何妨？」兀朮便拜了兩拜，又不見倒。

——《說岳全傳》第十六回

小說以金兀朮對陸登的欽佩和尊敬，襯托出陸登的英風威武，最後寫金兀朮答應為陸登保留血脈，屍首才倒下。後世戲

曲，包括現在演出的粵劇，則更強調以屍首不倒，顯見陸登的忠勇不屈，非常有感染力，也是中國文化對忠臣的高度讚揚。提到金兀朮，還有另一套粵劇常演劇目與金兀朮有關，而且也是歌頌國家忠臣，忠烈死節，就是林家聲的《朱弁回朝》。

朱弁在宋代靖康期間的歷史上真有其人，到了戲曲故事，當然會加入一些愛情情節，吸引觀眾。故事的中心情節仍是寫他出使金朝，本欲迎回徽欽二主，但最後為金兀朮扣留在冷山，情節有點像漢代的蘇武，經歷六年苦寒歲月，最後得以回歸宋朝。故事主要寫朱弁的忠節愛國，先後有秦中英和葉紹德的劇本版本，分別由陳笑風和林家聲兩大名伶演出，但無論哪一版本，都將朱弁寫得節烈忠心，而這故事劇本一直盛演於舞台，正好見中華文化，以至中國百姓對愛國忠臣，是非常喜愛和欣賞的。劇中「哭主」的情節和大段唱詞，是表現朱弁的重要場口，不論哪一版本，都同樣感人。

粵劇世界裏，忠臣愛國天經地義，而且是一面倒的正面人物形象和價值觀。雖然現代人對岳飛、袁崇煥等歷史人物是否「愚忠」，可能有一定的反思，但在粵劇的世界，對於忠君愛國，始終是一面倒的讚揚，《一把存忠劍》和《碧血寫春秋》這些劇目，有時令觀眾看到有點「激氣」，但粵劇或者戲曲的倫理世界，卻不易改變這些傳統的價值觀。像福陞粵劇團就曾改編西方名劇演出《英雄叛國》，故事原型來自莎士比亞名劇《麥克白》（Macbeth），主角婁思好因為貪婪權慾，受到妻子慫恿唆使，弒君篡位，成為「叛國」之人。在粵劇中，這是一種創新和變格，靠近現代講究挖掘人物內在心理，探討人性矛盾衝突

等的戲劇藝術方向，例如用「洗手」來展示人物內心的罪惡愧悔、恐懼等心理狀態，相當有實驗性和可觀性，非常值得欣賞和鼓勵，但從傳統粵劇來看，卻不是觀眾慣在粵劇演出中會看到的價值觀念。

3

一夜修來十道本
——忠奸衝突，死節不屈

上一章談忠君，其實這個「忠」字，並不一定是只忠於君。「忠」是一種對道德和誠信的要求，忠的對象也不一定是國家，可以是其他人或者自己。在《論語》、《孟子》這些最重要的儒家經典裏，「忠」的意思，很多時都是君子修身的德行要求。能夠忠，是真心真意、盡心盡力地處理或面對，而且經常與「信」連在一起，說成「忠信」，都強調了不欺詐虛偽，不苟且善變。《論語》就說：「為人謀而不忠乎？與朋友交而不信乎？」講究待人處事，要真誠盡力，是一種個人修身的德行要求，引伸到以國家為對象，就更多了忠誠服膺的意思。

正因忠代表德行，所以戲曲裏的「忠奸衝突」，也就成為善惡正邪的衝突，是保護和彰顯正義的過程，在中國文化思想和歷史傳統，意義超過簡單的政治權力衝突。忠奸分明，是「尚善」、「尚德」的中國文化精神體現在戲曲裏，也是戲曲宣傳正邪善惡有報的合理後果。中國傳統知識分子以仁義德性為重，重視內求諸己，高風亮節，為國為民，所以郭英德特別強調：「文人傳奇中忠臣義士形象這種高風亮節的浩然正氣，在

其抽象意義上正是我們民族文化的精華。」傳統戲曲的忠奸分明,人物往往正邪簡單二分,正是為了高臺教化。李調元在他的〈劇話序〉中說:

> 今舉賢奸忠佞,理亂興亡,搬演於笙歌鼓吹之場,男男婦婦,善善惡惡,使人觸目而懲戒生焉,豈不也可興、可觀、可群、可怨乎!

即使是政治考慮之外,「王道」的內涵,最重要仍是道德,貴為天子,也不能不理會,否則就是昏君。既然「道德」是最高的價值觀,因而為了擁護和捍衛道德正義,忠奸就一定會產生衝突矛盾,忠義之士,背負着傳統讀書人的使命和文化責任,自然就本着「任重道遠,死而後已」的思想,誅除奸臣,成為義無反悔的事。這樣的故事,在歷史上本來就層出不窮於各朝代,以歷史故事為重要題材的中國戲曲,加上尚善尚德的文化精神,自然十分常見。

宋代人吳自牧《夢粱錄》說:「公忠者雕以正貌,奸邪者刻以醜形,蓋亦寓褒貶於其間耳。」忠奸分明,是中國戲曲人物形象的特色,在舞台上人物形象裝扮衣飾,就已經可以分辨出,例如貪官和清官的烏紗帽並不相同,最明顯和具特色的更是臉譜的裝演。

臉譜通常用於粵劇中的武生和丑生行當,利用誇張的色彩和線條,臉譜藝術突顯人物的性格特徵,而且已包含說明對人物的評價,善惡忠奸,都有固定的表達方法。由京劇到粵劇,都是舞台藝術的重要表達方法。例如紅臉代表忠勇(如關羽),

黑臉代表剛毅正直（如包拯），通常都是劇中正派角色；白臉就多是奸角小人（如曹操）。

除了臉譜，忠奸分明也見於人物直接的表白。本來，按常理說，一個壞人不會自己公開對其他人說：我是壞人。不過在中國戲曲裏，這卻是常有的情況，人物出場時，自述身份性格，這所謂「自報家門」的做法，在戲曲演出十分常見。例如徐復祚《紅梨記》的王黼，也就是後來粵劇《蝶影紅梨記》中，逼害趙汝州和謝素秋的王丞相，在這元代傳奇作品中，出場時會說：

> 下官姓王名黼字將明……只因性頗黠慧，口復懸河，故寵冠群僚，位居元宰。深宮曲宴，無不陪扈。下官又時復諧謔，獻笑取容。
>
> ——第三齣〈豪宴〉

不單說明性格，下面更坦白交代自己怎樣阿諛奉承皇帝。這種似不合常理的人物形象塑造方法，一者是配合中國戲曲這種忠奸分明的特點，再者也因為傳統上戲曲觀眾都是市井百姓，加上古代舞台化妝服飾等各種條件簡陋，人物形象須直接清楚，故事也不宜過分曲折轉迭，否則學識水平不高的觀眾會跟不上。這些都是形成中國戲曲藝術忠奸分明的重要原因。

作為忠臣，除了關懷天下的品德情操之外，最重要的條件是能諫，即使觸怒皇帝，甚至惹來懲罰，但中國文化要求忠臣，就是要犯顏相諫。《忠經·忠諫章》說：

> 忠臣之事君也，莫先於諫。下能言之，上能聽之，則王道光矣。諫於未形者，上也。諫於已彰者，次也。諫於既行者，下也。違而不諫，則非忠臣。夫諫始於順辭，中於抗議，終於死節，以成君休，以寧社稷。

所謂「忠臣不怕死，怕死非忠臣」，公義之所在，個人的死生利益不能不放棄，文天祥的絕命詞有「孔曰成仁，孟曰取義，惟其義盡，所以仁至」，正是儒家思想這種重義輕生的最好闡釋。所以為了國家的安定、人民的幸福，即使「死節」，也就是賠上性命，也在所不計。生命是短暫，德性和氣節才是長久的。荀子曾說「逆命而利君謂之忠」；較後的《呂氏春秋》更將「諫君」作為忠臣的必需條件：「忠臣廉士，內之則諫其君之過也，外之則死人臣之義也。」在〈直諫篇〉中，更認為是國家存亡之關鍵，而不能只考慮個人的安危：

> 言極則怒，怒則說者危，非賢者孰肯犯危？而非賢者也，將以要利矣。要利之人，犯危何益……不知所以，雖存必亡，雖安必危，所以不可不論也。

結合了忠君的合理性和修齊治平的傳統個人道德責任抱負，令中國古代文人對於忠君除佞的思想，可謂生死無悔，在明傳奇中更加表現得鮮明具體，而且成為非常重要而常見的題材。郭英德在《明清文人傳奇研究》中指出：「在這種緊張的氛圍中，對社會政治中忠奸鬥爭的關注，對人性結構中情理衝突的探索，以及對歷史演變中興亡交替的反思，成為橫亙明中葉

至清中葉（十六世紀至十八世紀）三百餘年文學的三大時代主題。」他進一步為這些作品分類：

> 在明清文人傳奇中，大多數歷史劇和時事劇都呈現出忠奸鬥爭的主題模式。歷史劇以歷史上統治階級內部的政治鬥爭為題材……時事劇則直接取材於當代或近代的政治鬥爭。……而且，忠奸鬥爭作為主題思想因素，還滲透到其他題材的文人傳奇作品中，構成情節與人物的政治歷史背景。

這不只在明中葉至清中葉，大致也是中國戲曲在不同時代出現這種忠奸衝突題材的作品時的情況。在所有以忠奸衝突為題材，或是標榜宣揚忠臣節烈的劇作中，忠臣這種根深蒂固的思想，可謂司空見慣。例如姚茂良《雙忠記》中的張巡，就說過：「身屈死，怨氣漫天地，義魄忠魂成冤鬼，陰空坐鎮相攻賊……生不能報陛下，死當為厲鬼以殺賊。」忠臣對死並不畏懼，而對奸黨，即使死了，也要力爭到底。

再看明代著名的這類題材劇本《鳴鳳記》，劇中的主要人物楊繼盛，更加是為了彈劾奸臣嚴嵩父子拚死忘身，其中第十四齣〈燈前修本〉最能表現人物這種忠君性格。作者先寫他為修奏本而手指流血，接着祖先顯靈勸阻他不要強寫奏本後，其妻亦一再勸止，可是楊繼盛卻認為這是為人臣的責任：

> 忠良本無二理，顧臣之遇與不遇耳。皋夔稷契，遭逢堯舜，故得吁咈一堂。設使當龍逢比干之遇，敢不竭

忠盡諫……食人之祿，當分人之憂，苟利社稷，死生以之……匹夫尚然有志，直臣豈容無為……況今言路諸臣，不過杜欽谷永者流。摭拾浮詞，以塞責耳。若我坐視，元奸大惡，豈能除去。

作為中國戲曲地方戲的粵劇，當然也承接和吸收了這種傳統題材和民族精神，在不少故事中有着同樣的顯現。「江湖十八本」中就有《十奏嚴嵩》，是這類作品的代表作。此劇描寫明代嘉靖年間，御史海瑞清廉耿介，當時太師嚴嵩欺壓百姓，私通外敵、賣國求榮，他以十道奏本上奏嚴嵩禍國殃民之罪，最後終把奸黨懲治。1965 年曾拍成戲曲電影《大紅袍》，由任劍輝飾演海瑞、靚次伯飾演嚴嵩，「一夜修來十道本，本本鏗鏘刺膽寒」，忠奸衝突，由唱做到演出，兩位粵劇大老倌造詣精彩絕倫，大受觀眾歡迎。其中挑燈夜寫奏章的一場，盡見海瑞要為民除奸的決心，一段「反線中板」，不但悅耳動聽，而且曲辭和演唱情感力度充足，很有感染力：

嚴嵩罪惡滔天，想我海瑞，本欲上奏嚴嵩，本章一時未備，方才娘娘有言，驚醒於我，今日我打了嚴賊，明朝他哭訴君前，看來我必遭刑罰，或囚或殺，豈非奏嵩之願成空？唉吔，連夜修本，明朝上朔，抬棺上殿，冒死陳詞，匡國除奸，以蘇民困，豈不是好！

（三更介反線中板）心有萬千言，筆下無一語，魚更已三躍，目倦剔銀燈。一道萬言書，今宵不就再難成，心緒亂如麻，強把文思運；（白）書未成一字，魚更已

三通，只許今宵寫成，除此已無時候，還有幾個更次，嚴賊之罪，罄竹難書，叫我如何盡寫？啊，嚴賊貪心成性，貪庚害民，貪心竊國，便以貪字奏他（接唱）筆力有千鈞，滿紙皆血淚，寫盡嚴嵩禍國殃民。贓官貪又貪，鷹犬狼又狼，苛捐苦黎民，重稅難舒困；（白）百官賄賂以投嚴府，用去一百向百姓搾取一千，用去一千必向百姓搾取一萬，開國以來民無今日之苦呀！

（四更介）（接唱）唔，文思似潮來，筆下如急雨，惱恨魚更四鼓再催人。（花）補一筆，驚九重，筆下雷霆乾坤震。

粵曲電影《大紅袍》中的海瑞，陽剛慷慨，抬棺上殿，拚死十奏嚴嵩，任劍輝「文戲武做」，演盡功架。補敍一筆，翻查正史，海瑞與嚴嵩並沒有如後世戲曲寫得爭鬥如此激烈。海瑞上諫的奏疏，主要針對和批評的不是嚴嵩，而是世宗沉迷於修齋建醮，寫於嘉靖四十五年二月，當時海瑞的官職是戶部主事。嚴嵩於嘉靖四十一年已遭罷相，寫這封奏疏時他已經「落台」，所以真實歷史上與嚴嵩激烈鬥爭的另有其人，但海瑞「市棺訣妻，待罪於朝」的氣概卻映照千古，而這道奏章亦成為明朝重要文牘資料，所以孟森在《明代史》一書說它「可以結嘉靖士大夫敢言之局」。《明史》的記載也十分生動：

帝得疏，大怒，抵之地，顧左右曰：「趣執之，無使得遁！」宦官黃錦在側曰：「此人素有癡名。聞其上疏時，自知觸忤當死，市一棺，訣妻子，待罪於朝，僮僕

亦奔散無留者,是不遯也。」帝默然。少頃復取讀之,日再三,為感動太息,留中者數月。嘗曰:「此人可方比干,第朕非紂耳。」

那歷史上真正「奏嵩者」是誰,其實在明代的戲曲作品中已經清楚記述。根據《明史》卷209記載,楊繼盛上疏以嚴嵩「十罪五姦」,請世宗誅殺,這大抵就是戲曲中「十奏」的出處。楊繼盛是鐵骨忠臣,最後為嚴嵩害死前,還賦詩表明忠志:「浩氣還太虛,丹心照千古。生平未報恩,留作忠魂補。」史書記載當時「天下相與涕泣傳頌之」。在近代的小說和戲曲世界,楊繼盛換成了是海瑞,而且成為忠奸衝突最具代表性的作品。

話說回來,粵劇裏的奸臣就是劇中惡的力量,是逼害男女主角的最主要來源。《紫釵記》的盧太尉、《蝶影紅梨記》的王黼和《再世紅梅記》的賈似道,都是這類角色。 所以即使《蝶影紅梨記》是愛情劇,但在最後一場,趙汝州的兩段口古説詞:「老相爺,古來有個董狐鐵筆著千秋,把忠奸善惡從詳判,我只怕替你掩得一時,唔能夠同你遮得一世嘛,與其狐狸總有擺尾之日,不若索性張牙舞爪露人前」;「下官新從帝苑來,初踏平章府,帝王家尚未聞有鼓瑟笙歌,何以平章府反為會品竹調弦呢」。劇作者借人物把奸佞大罵一番,背後張揚的始終是忠臣善人的道德勇氣。

在戲曲的世界,忠奸不兩立,奸臣為私利,為保己,很多時都會陷害忠良,這也是戲曲或粵劇常見的故事題材。中國戲

曲史上最著名的作品是《趙氏孤兒》；此外，《狸貓換太子》是粵劇的著名故事，故事很早已見於元雜劇的《抱妝盒》。其他如林家聲的戲寶《無情寶劍有情天》也是以類近的情節，開始一段兩代兩族的忠奸仇怨；《三夕恩情廿載仇》、《一把存忠劍》都屬這類題材。忠和奸的對峙衝突有時也不一定只是朝廷廊廟之上，權豪勢要欺壓百姓，也是戲曲小說常見題材，例如粵劇《西河會妻》，就是一例。總之，忠奸衝突是粵劇故事中極為常見的故事題材。

這種忠奸衝突一方面固然是劇情所需，因為可以幫助形成戲劇矛盾，例如《趙氏孤兒》中屠岸賈要挾殺盡所有嬰兒，就成為劇中戲劇張力的重要原因。但同時更重要的是亦表現了中國文化對道德的重視，孤兒在劇中成為「善」的象徵，忠臣前仆後繼，不惜生死要捍衛善良忠烈。忠臣代表道德的一方，所謂「士不可以不弘毅，任重而道遠。仁以為己任，不亦重乎，死而後已，不亦遠乎」，這種捍衛道德的責任，在古代的廟堂之上，就當然是保國家，愛黎民；數千年來，這都是讀書人強烈的自我意識，「讀聖賢書，所為何事」！中國文化中的讀書人，肩負匡天下、揚仁義的道德責任，因此忠奸衝突，代表着正邪、善惡的交鋒，「尚善」的中華文化，在不論哪一種文學體裁，在這些方面的表達，都不會吝嗇筆墨。

4

世上無名客，天下有心人
──仁義任俠，重德扶危

　　中國文化中，人的道德品格以「仁義」為核心。孔曰成仁，孟曰取義。仁是內在於人心，義則是外在的行為。中國文化相信，人與生俱來就有向善的本質，孟子說：「惻隱之心，人皆有之；羞惡之心，人皆有之；恭敬之心，人皆有之；是非之心，人皆有之。惻隱之心，仁也；羞惡之心，義也；恭敬之心，禮也；是非之心，智也。仁義禮智，非由外鑠我也，我固有之也，弗思耳矣。」（《孟子・告子上》）這是所謂的「四善端」，內在於人心，人人皆有，只要我們願意，都可以有仁義。也因此管治國家必須以仁義為原則，所謂「國不以利為利，以義為利也」（《大學》），仁義是最高的道德價值標準。也因為有這種人性的本質，我們會有同情心，不忍見到其他人受傷害或有困難，希望幫助弱小。《論語》裏，曾子說：「夫子之道，忠恕而已矣。」（〈里仁〉）講的是同情心、同理心，為人最重要的事是「志於道，據於德，依於仁，游於藝」（《論語・述而》）。仁義道德是立身處世的最重要的人格成分，也在中國文化中佔着最核心的地位。

由仁到義，就是依據這「仁德」，做出適宜正當的行為。這種仁義觀念和價值觀的內存人性，推而行之，就會做出俠義的行為。孟子說：「乃若其情，則可以為善矣。」（〈告子上〉）意思就是指只要順着人性，就會選擇行善。因為我們內心有四善端，不忍見其他人受苦，對是非公義有追求。金庸在〈韋小寶這小傢伙〉一文中，分析中西方的俠義的不同，說得很好：

> 「俠」是對不公道的事激烈反抗，尤其是指為了平反旁人所受的不公道而努力。西方人重視爭取自己的權利，這並不是中國人意義中的「俠」。「義」是重視人與人之間的感情，往往具有犧牲自己的含義。「武」則是以暴力來反抗不正義的暴力。中國人向來喜歡小說中重視義氣的人物。

司馬遷在《史記》曾引韓非說「儒以文亂法，而俠以武犯禁」，正是金庸所說的以暴力來反抗不正義的暴力。更重要的是他們不會只考慮個人利益，而是為了幫助其他弱小危困的人。所以司馬遷寫出他們的特質：「然其言必信，其行必果，已諾必誠，不愛其軀，赴士之阨困，既已存亡死生矣，而不矜其能，羞伐其德，蓋亦有足多者焉。」面對其他人的困難，俠會不顧安危，扶弱救急，在所不辭，也不會整天想着誇功耀人。

中國人喜歡的俠，從來不是只為自己着想，這內裏蘊含的是中國文化中生活倫理的大綱，不會以個人利益為第一考慮。金庸筆下最大的俠士，是《射鵰英雄傳》和《神鵰俠侶》裏的郭

靖，《射鵰英雄傳》、《神鵰俠侶》可說是他一生所寫小說中，最能體現儒家思想的兩部。書中，金庸一再強調「俠之大者，為國為民」。「為國為民」，就是不只為自己，這與近數百年來，西方文化一味強調個人權益等價值觀並不相同。深入點分析，這當然是因為中國傳統文化思想裏，強調「仁遠乎哉！我欲仁斯仁至矣」、「仁以為己任」、「己欲立而立人」等仁心本乎內在於一己的傳統觀念，既然「惻隱之心，人皆有之」，不忍他人受苦，甚至為別人犧牲，因此由內心的仁出發，外化成不怕犧牲自己去幫助別人，這是俠義應有的合理行為，在傳統中國文化中，一直以來亦視之為一個人的高尚品德情操。

這種扶弱救危的任俠精神，是中國傳統相沿久遠的文化，早在西漢司馬遷寫《史記》，就有〈游俠列傳〉；唐代傳奇的《霍小玉傳》寫了一個俠士黃衫客，成為今天粵劇的經典形象，下文再說。與《霍小玉傳》同時期的唐傳奇作品，其實有不少這類別——俠的形象，而且成就很高，在中國小說史上佔有重要的地位。其中，《崑崙奴》裏的夜盜紅綃女，更成為戲曲中常用的典故，作者描寫崑崙奴這人物，鮮明生動：

> 左右莫能究其意。時家中有崑崙奴磨勒，顧瞻郎君曰：「心中有何事，如此抱恨不已？何不報老奴？」生曰：「汝輩何知，而問我襟懷間事？」磨勒曰：「但言，當為郎君解釋。遠近必能成之。」生駭其言異，遂具告知。磨勒曰：「此小事耳，何不早言之，而自苦耶？」

故事中，當男主角崔生告訴他愛慕紅綃女姬而不可得，他

先說「此小事耳」，再為他解開手語隱白的意思，最後更進入府衙，將兩人救出。「磨勒豪情，夜盜紅綃」，遂成為天下豪俠義助有情男女的重要故事和典故，在戲曲和粵劇中也是常用的曲辭典故。小說中的崑崙奴俠的形象描寫得十分成功，救助有情人，俠義豪氣，一切事舉重若輕，似都在掌握之中，在門禁森嚴的府衙中來去自如：「磨勒遂持匕首飛出高垣，瞥若翅翎，疾同鷹隼，攢矢如雨，莫能中之。頃刻之間，不知所向。」武功高強可以想見，知道紅綃立意跟隨崔生，又再一次說：「娘子既堅確如是，此亦小事耳。」事成之後，飄然遠去，隱於市井。

這種浪跡江湖時現時隱的游俠，仗劍行義，不求功名富貴，在粵劇中也有出現的，《情俠鬧璇宮》的主角張劍秋，便是這種角色。當公主問他的身世時，他的回答是：

> 莫笑草莽混龍蛇，綠林藏虎豹，天涯留俠影，湖海寄萍踪。恨將軍黷武窮兵，惹起戰禍年年，重稅苛捐，不管民生痛；我劫富為濟貧，願攜一劍行天下，不求聞達，不慕五侯封。

「我劫富為濟貧，願攜一劍行天下」，是仁義任俠的典型選擇。這種救急扶危的俠義情懷，既然是德行，就不只是身懷武功的人才有，讀書人自然也應該擁有。粵劇裏的故事，採自傳統文學作品，不少就從這裏開始，相當典型的是《雙仙拜月亭》的蔣世隆，在戰亂中願意保護萍水相逢的弱女子；《柳毅傳書》中的柳毅，不忍心見到龍女被丈夫虐待，出手相救，「涇水

之濱，代傳書束，原是激於義憤，挽救雪鬢風鬟。伸正義雪沉冤，保得玉潔冰清，仍有文君之嘆。」兩人最後都因為見義勇為，救助他人，憑着這俠義之心，贏得女主角的芳心，造就了後來的愛情故事。

至於像磨勒般相助有情人，在粵劇中亦有非常成功而出色的例子。下面就《紫釵記》和《西樓錯夢》略作分析。

《紫釵記》是任白的粵劇戲寶，最初的故事在唐朝已經出現。蔣防寫的《霍小玉傳》，經明朝湯顯祖先後改編成《紫簫記》和《紫釵記》，最後在上世紀由唐滌生改編成《紫釵記》。《紫釵記》寫李益和霍小玉相愛，卻給有權有勢的盧太尉強逼分開，後來得四王爺相助而成美眷。四王爺在劇中以黃衫客身份出場，是粵劇作品中非常經典的俠士典型。《紫釵記》由湯顯祖開始，其中重要的一場正是「花前遇俠」，這「俠」就是黃衫客，到了唐滌生的改編，更刻意塑造這人物的豪氣俠義形象，看看他的曲白：

• 雕弓寶劍黃衫客，愛向人間管不平。縱橫意氣遍江湖，去無蹤跡來無影。

• 唏，怪不得話珠沉憐葉落，哪有落葉惜珠沉？小姑娘，難得你尚如此癡情，真令某敬無可敬。來來來，我現有黃金一錠相贈於你，請先回去。今夜高燒銀燭，待某再來相訪，為你慢作安排。

• 古人有「出門贈百萬，上馬不通名」。總之世上無名客，才是天下的有心人，問俺則甚？

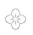

「天下有心人」，就是俠，不只為自己，更多的想到別人，為別人的事而感不公，為別人的痛苦而傷心。這樣的俠客，內裏存的是儒家思想中，最重要的仁和義，是孔子説的「仁者愛人」和孟子説的「惻隱之心，人皆有之」。黃衫客的俠義形象，並非始自粵劇。在唐傳奇的《霍小玉傳》已經有此人物，而且一樣以豪俠形象出現：「衣輕黃紵衫，挾朱彈，丰神雋美，衣服輕華，唯有一剪頭胡雛從後。」在唐傳奇中，黃衫客一樣將李益強拉回去見小玉，可是故事的結局卻毫不美麗，李益是負心人，小玉因李益負心傷絕而死。後來的李益，一生活在妒忌猜疑中，這唐傳奇中，黃衫客既不是四王爺，最後也無法幫助李霍重圓愛夢。

這種仁義任俠，主要可見於路見不平拔刀相助和濟危扶弱。《紫釵記》的黃衫客「愛向人間管不平」，自是這類型的代表人物；另外如《蝶影紅梨記》的劉學長，為免謝素秋被相爺以禮物般送予番邦，不惜在垂暮之年，也願意跟素秋一起遠走天涯，正是這種角色，彰顯出救人於水火的俠義精神。

另一齣名劇例子是《西樓錯夢》，也是唐滌生作品，劇中的胥長公在明代《西樓記》第三十八齣〈會玉〉中已經是俠客形象：

（生）那時我只待會死，不欲會試，那個俠客胥長公適遇，安慰我一番，勸我進場。

也虧了胥長公，他計程不及廷試，他贈我以千里馬，四日就到京與試。他道明光奏，途路悠，怕看花後，贈咱千里青驄驟。

……

（旦）我倒忘了，那胥長公還留書一封在此説于郎來時開看。

（生）呀！他説如已得面晤，不再至矣。怎麼好？

（旦）他竟不來了，有這等俠氣的人，我每還去尋他報德便好。

（生）便是，但這個人是不求報的。

到了唐滌生改編為《西樓錯夢》，繼續保留這人物形象的豪俠性格特色：「不羨王侯，只耽風月」，「我願作豪邁之夫，隱名之客，千鍾祿，非所望也」，「我是個招非惹是嘅老劉伶」。在佛殿之上，他要救素徽，唱：「我要做一個黃衫客，彌補碎玉情；做一個磨勒夜盜紅綃影，好待馮生會小青。一聲喝破禪林靜。」

俠就是捨己為人，救急扶危，甘心為公義犧牲，在文是為民父母的清官，在武就是豪氣勇武的俠士。中國傳統文化歌頌的就是這種捨己為人的救急仁義，不一定是身懷武功或權力的人士，像《西廂記》的紅娘，撮合張生和鶯鶯的情愛是俠；而《西樓錯夢》中的輕鴻也是俠，雖然她只是胥長公愛妾，但她在佛殿獻「移雲換月」之計，願意以身代替穆素徽犯險，比胥長公處處表現得更冷靜更有智慧。結尾一句「休憑俗眼看青樓，風塵自有真肝膽」，更加盡露女兒俠性，人物形象光芒四射，直追元雜劇《救風塵》中趙盼兒的俠識機智。

總而言之，「俠」的精神是中國文化中非常優秀的部分，在古代戲曲和現在盛演的粵劇中，對「俠」，或者説救急扶危，

幫助他人的精神都是正面讚揚的，對胸懷俠義的人物予以高度肯定。例如元雜劇的《趙盼兒風月救風塵》，寫妓女趙盼兒的俠義與機智，又透出對無賴子弟的諷刺和對青樓肝膽的讚頌，就非常成功而好看。粵劇中，上面談到的《紫釵記》黃衫客與《西樓錯夢》胥長公，都是唐滌生鋪寫改編的成功人物。至於其他像《俏潘安》的李廣、《蝶影紅梨記》的劉學長，都具有俠義助人的精神與行動，同樣表現了中國文化這方面的價值觀。

5

熱血沸騰兮無可澆
——尚賢重能，保國安邦

中國的政治制度是士大夫的文官制度，所有人都相信任用賢能，是國家富強的基礎。對於君主或在上位者，如果能夠尊賢，禮賢下士，是英明和治世的象徵。「有不世之君，必能用不世之臣。用不世之臣，必能立不世之功。」（《三國志》卷二十六）孔子在《論語》裏稱讚管仲：「相桓公，霸諸侯，一匡天下，民到於今受其賜。微管仲，吾其被髮左衽矣。」（〈憲問〉）又說人才不易得：「才難不其然乎！」（〈泰伯〉）人才輔助國君，是取得富貴地位的常途，如孟子所說：「君子居是國也，其君用之，則安富尊榮。」（《孟子・盡心上》）

先秦諸子的政治思想中，除了孔孟，荀子也一樣非常重視任用賢能。荀子說：「欲修政美國，則莫若求其人（賢能）……故君人者，愛民而安，好士而榮，兩者無一焉而亡。」（〈君道〉）又說：「故尊聖者王，貴賢者霸，敬賢者存，慢賢者亡，古今一也。故尚賢，使能，等貴賤，分親疏，序長幼，此先王之道也。故尚賢使能，則主尊下安；貴賤有等，則令行而不流。」（〈君子〉）

儒家之外，即使是經常批評儒家思想的墨家，一樣重視任用和尊重賢能。墨子說：「夫尚賢者，政之本也。」（〈尚賢〉）他認為：「是在王公大人為政於國家者，不能以尚賢事能為政也。是故國有賢良之士眾，則國家之治厚，賢良之士寡，則國家之治薄。故大人之務，將在於眾賢而已。」（〈尚賢〉）對於賢能有本事的人，墨子認為必須尊重和表揚稱讚，而且要令他們有富貴的生活，這樣人才就會聚集投效：

> 譬若欲眾其國之善射御之士者，必將富之，貴之，敬之，譽之，然后國之善射御之士，將可得而眾也。況又有賢良之士厚乎德行，辯乎言談，博乎道術者乎，此固國家之珍，而社稷之佐也，亦必且富之，貴之，敬之，譽之，然后國之良士，亦將可得而眾也。
>
> ──〈尚賢〉

先秦諸子的思辯散文之外，在秦漢時代的史傳中，也記載了很多求賢的故事，既有趣味，也充滿智慧而富啟發性。例如《戰國策》的「燕策」中，燕昭王「千金市骨」的故事，可以說明君子求賢的態度，決定了求賢的果效：

> 古之國君，有以千金求千里馬者，三年不能得。涓人言於君曰：「請求之。」君遣之。三月得千里馬，馬已死，買其首五百金，反以報君。君大怒曰：「所求者生馬，安用死馬而捐五百金！」涓人對曰：「死馬且買之五百金，況生馬乎？天下必以王為能市馬，馬今至矣！」於是不期年，千里之馬至者三。

司馬遷《史記》「列傳」載有「戰國四公子」的故事，記述孟嘗君、平原君、信陵君和春申君養士重客的故事。生動多姿，很多人愛讀，留下後世許多有名的人物和故事，人物包括毛遂、朱亥，成語有雞鳴狗盜、毛遂自薦、一言九鼎等，都隨這些故事流傳下來。後來的中國文人，很重視這種尚賢能的價值觀，例如西漢著名文人賈誼就說：

> 當此之時，齊有孟嘗，趙有平原，楚有春申，魏有信陵。此四君者，皆明智而忠信，寬厚而愛人，尊賢而重士。
>
> ——賈誼〈過秦論〉

在孟嘗君的故事中，最有名的自然是有關食客馮諼。香港學生過去常讀到「買了一個義字」的故事，根據《戰國策·齊策》的記載：

> 齊人有馮諼者，貧乏不能自存，使人屬孟嘗君，願寄食門下。孟嘗君曰：「客何好？」曰：「客無好也。」曰：「客何能？」曰：「客無能也。」孟嘗君笑而受之曰：「諾。」左右以君賤之也，食以草具。居有頃，倚柱彈其劍，歌曰：「長鋏歸來乎！食無魚。」左右以告。孟嘗君曰：「食之，比門下之客。」居有頃，復彈其鋏，歌曰：「長鋏歸來乎！出無車。」左右皆笑之，以告。孟嘗君曰：「為之駕，比門下之車客。」於是乘其車，揭其劍，過其友曰：「孟嘗君客我。」後有頃，復彈其劍鋏，歌

曰：「長鋏歸來乎！無以為家。」左右皆惡之，以為貪而不知足。孟嘗君問：「馮公有親乎？」對曰，「有老母。」孟嘗君使人給其食用，無使乏。於是馮諼不復歌。

馮諼的故事在《史記》也有記載，只是《戰國策》多了「買了一個義字」和「狡兔三窟」的部分。可是無論在《史記》還是《戰國策》，孟嘗君對食客禮賢的形象都鮮明。馮諼「彈鋏長歌」，則更加是中國歷史上，這一類滿身本事而帶傲氣的賢能之人的重要造型。在林家聲戲寶《雷鳴金鼓戰笳聲》的第一幕，就明顯有仿效的痕跡，下文會再論及。

總而言之，中國的政治智慧或理想中，於君是「為政以德」，於臣是「選賢尚能」。因為「能」，於是協助君主治理國家，就可以有效率、有實效，使政令清明；因為「賢」，所以會上忠於國家，下愛黎民百姓。一個有辦事能力、智慧幹練的人，又忠於國家，愛護百姓，當然就是治國臣子的最理想楷模。中國傳統思想，認為只要國家有這些賢能在，就可以治理得好，百姓亦可以生活得安定幸福。所謂安邦定國之才，不論君主或百姓，都極期望國家出現賢能，因此必須尊重賢能，賢能才會出現，或者願意效忠報答。

這種「尚賢重能」的思想觀念一方面固然形成對賢能之士的重用，另一方面，對於賢能之士，如能被賞識，會產生強烈的感激，亦造成中國人很強調「知遇之恩」。曹植詩：「時俗薄朱顏，誰為發皓齒」，正是這種慨嘆；諸葛亮在〈出師表〉寫：「臣本布衣，躬耕於南陽，苟全性命於亂世，不求聞達於諸

侯。先帝不以臣卑鄙，猥自枉屈，三顧臣於草廬之中，諮臣以當世之事；由是感激，遂許先帝以驅馳。後值傾覆，受任於敗軍之際，奉命於危難之間，爾來二十有一年矣！」劉備「三顧草廬」邀請諸葛亮相助自己，是中國歷史上尚賢重能的典範，但對於諸葛亮，這種知遇之恩，也成為他後半生忠心於蜀漢的最主要原因。

讀中國其他的典籍經書、文學作品，這種政治上重賢能，從而亦處處可見愛才、知遇之恩等的價值觀，非常受到重視和褒揚。例如我們讀《三國演義》，很容易強烈感受到有本事的人受到尊重和重用；《水滸傳》裏晁蓋招攬阮氏兄弟，小五小七說「這腔熱血，只賣與識貨的」；讀《史記》，在〈刺客列傳〉會有「國士待我，國士報之」的報答心理，在〈淮陰侯列傳〉，又有「拜大將如呼小兒」的怨懟。《漢書》〈賈山傳〉清楚說明君臣相知，推心置腹，是國家富強的重要原因：

> 文王好仁，故仁興；得士而敬之，則士用，用之有禮義。故不致其愛敬，則不能盡其心，則不能盡其力，則不能成其功。故古之賢君於其臣也，尊其爵祿而親之；疾則臨視之無數，死則弔哭之，為之服錫衰，而三臨其喪；未斂不飲酒食肉，未葬不舉樂，當宗廟之祭而死，為之廢樂。故古之君人者於其臣也，可謂盡禮矣；故臣下莫敢不竭力盡死，以報其上。

重用人才，令國家轉危為安，在史書或小說戲曲中一直流傳很多故事，元明戲曲有《須賈大夫誶范叔》、《蕭何月夜追韓

信》等強調要重視和善待人才的作品。《史記》記載藺相如一介平民，憑治國安邦之才，得趙王重用，破格提升，最後壓倒秦王而完璧歸趙，這故事在戲曲中亦常有演出，粵劇名作《連城璧》，由林家聲主演，演的就是這故事，到今天仍盛演不衰。

粵劇作品中，這種禮下而求賢士的名劇，很多人都會馬上想到徐子郎編寫、林家聲的「頌新聲劇團」在 1962 年開山的戲寶《雷鳴金鼓戰笳聲》。故事開始是趙國長安君幼年繼位，其姐翠碧公主輔政，齊國乘機出兵入侵，翠碧公主想向秦國求援，但秦國要趙國以長安君為人質，翠碧公主疼愛弟郎，不肯答應。這一段情節與《戰國策》中名篇〈觸龍說趙太后〉很相似：

> 趙太后新用事，秦急攻之。趙氏求救於齊，齊曰：「必以長安君為質，兵乃出。」太后不肯，大臣強諫。太后明謂左右：「有復言令長安君為質者，老婦必唾其面。」

這情節和《雷鳴金鼓戰笳聲》第一幕「三封」很相似，只是趙太后變成了翠碧公主。這是粵劇向歷史故事擷取素材的例子，翠碧公主面對外敵入侵，秦國脅逼，因此希望招賢納士，為國家解決危困。當時大夫馬行田推薦義子夏青雲予翠碧公主。

> 為酬恩、憐義弟，青衫狂客笑寒酸。扶國祚，保山河，無奈宦海浮沉違志願。

夏青雲心高氣傲，對於公主的封賜提升，感到很不滿意，這就是上文說過《史記》中記載馮諼故事一樣，彈鋏高歌，人

物性格和視聽之娛，都很吸引：

> 　　劍氣凌霄兮動雲漢，長鋏歸來兮復何言。壯士丹心
> 兮空弄劍，空抱負，難舒展，仗劍山河哀蕩然。

> 　　劍嘯彈音兮風雲變，踏破賀蘭兮挽山川，熱血沸騰
> 兮無可滅，無可滅兮莫乞憐。

> 　　叱咤鼓聲兮笑招賢，笑招賢兮河山變，河山變兮話
> 嬋娟。王託付，豈徒然，堪笑愚人嘆弄權。

> 　　臣哭是為山陵將崩，空有救國之心，未投明主；臣
> 笑，是笑公主空有招賢之名，而無納士之意。

　　青雲的唱詞表達，仿襲《戰國策》中的馮諼，痕跡明顯。
另外，《百戰榮歸迎彩鳳》對人才作了很好的註釋，值得一提。
此劇是潘一帆編劇，由麥炳榮和鳳凰女開山演出。劇的開始
寫宋國公主美麗聰明，武功高強又善於帶兵，為了配得如意郎
君，便舉行「賽寶招親」。不同諸侯國的王子分別帶備寶物，
在宋國大殿上獻寶，最後卻被代表蔡國王子的兵馬大元戎蓋世
英勝出。列國王子的寶物包括天下奇珍：還魂扇、水晶球、靈
芝草、遊仙枕……可是蓋世英甚麼也沒有帶來，卻認為自己才
是真正「寶物」：

> 　　我有銅拳鐵臂，立下汗馬功勞。我有熱血丹心，
> 保護山河永固。我有忠肝義膽常把正義匡扶。我嘅頭腦
> 精明人仰慕，胸懷韜略是英豪。正氣長存，方是人間至
> 寶。

　　賢能本事才是真正的「寶」,另出機杼,卻意味深長,手法高明又吸引。中國傳統文化尚賢重能,「賢能輔國,國乃興盛」、「得地千里,不如得一賢士」,不獨經史小說經常強調,在包括粵劇的傳統戲曲世界,一樣是清晰明確的價值觀念。

6

驚故人得志為天下雨
——時運窮達，進退仕隱

　　上一章談「尚賢重能」的時候，指出過中國傳統思想強調
要尊重和重用有本事的人。這是從「用人者」的角度來說，可
是從「被用者」的角度，「進與退」的選擇可以有主動和被動之
分。被動是不被識用或遭貶謫，主動是我願不願意為國君或政
權所用，決定權在我。像陶潛不願為五斗米折腰，歸園田居，
就是主動的「退」和「隱」。有主動的「退」和「隱」，自然也有
主動的「進」和「仕」。主動的「進」與「仕」，當然是為了功名
富貴，揚名聲顯父母。古代社會，讀書人出路不多，所謂「學
成文武業，賣與帝王家」，因此科場上能否成功，決定了一生
貧富榮辱。清代小說《儒林外史》中「范進中舉」和《聊齋志異》
裏的〈葉生〉等小說，都形象深刻地刻劃了這些古代讀書人，
多麼渴望在科場上考得功名，而且高中與否，決定了一生苦樂
禍福。

　　除了功名利祿，中國人選擇「仕」和「隱」，還有兩方面重
要原因，其一是道德責任；其二就是前章所提及的要報「知遇
之恩」。為報知遇之恩，像諸葛亮本來隱居臥龍崗，是隱，最

後被劉備打動出山，就變成「仕」。他在〈出師表〉一再流露要報劉備知遇之恩。這一章集中談道德品格上的「仕隱」考慮。

能夠「達」，除了可以改變命運，更重要是能實現個人理想和志向，為國家和百姓貢獻，這差不多是古代有志氣的人的共同心理，也是士子或有本事的人的道德責任。《論語》的〈微子篇〉中記載孔子回應桀溺所說應跟隨「辟世之士」，也就是應避開社會的說話：

> 鳥獸不可與同群，吾非斯人之徒與而誰與？天下有道，丘不與易也。

簡單幾句話，表達儒家思想積極入世，努力追求現實世界和社會的理想。在同一篇裏，子路又說：

> 不仕無義，長幼之節，不可廢也；君臣之義，如之何其廢之？欲潔其身，而亂大倫。君子之仕也，行其義也。道之不行，已知之矣。

對於儒家思想來說，出仕是使命，是責任，是一種「義」，所以說「行其義」；即使明知道無法實現自己的理想和抱負，仍然要堅持和接受，所以說「道之不行，已知之矣」。這是從思想觀念來說，現實的中國數千年歷史，不但出現許多隱士，而且成為被讚揚推崇的對象。

傳統儒家思想對於出仕，雖然認為是一種責任，但卻不代表完全沒有條件考慮的。《論語》中子夏說「學而優則仕」，似乎說讀書是為了做官，那不是儒家思想的全部。下面談「清官」

的一章，會指出儒家思想強調做官的重要和責任，每一個讀書人都應該盡力爭取追求，但是卻不能在無道之國或無道之君統治下為官，更不能在這種國家取得富貴。「無道則隱」、「邦無道，富且貴恥也」，孔子認為做官的目的在於行道，仕與隱之間，考慮的條件就是邦有道與否。「道不行，乘桴浮於海」，也就是隱居，所以仕隱之間，在中國的先秦時代，概念標準已經很清楚穩定了。「隱」，代表了不慕名利權貴，忠於自己的本性和品行，像陶淵明「不為五斗米而折腰」，歸園田居，就被視為清高的典範。

對於傳統讀書人，窮達進退是一種道德品格的表現。孟子說「窮則獨善其身，達則兼濟天下」，窮是盡頭的意思，所以古人說的「窮」，是人生際遇不理想，找不到向前的道路。「窮則獨善其身」是說當自己不得志的時候，要修養好自己的品行，不要隨便放棄了原則，所以孔子也說「君子固窮，小人窮斯濫矣」，君子不得志的時候，仍然會固守着仁義德行，小人就很容易動搖和受到引誘，做出壞事。

「仕與隱」固然可以是人的選擇，不同的人因着自己的情性遭遇，或者政治社會的客觀環境來決定；但也有是形勢和條件所逼迫和限定，不是主觀選擇，是客觀現實，這種「仕與隱」，或者更準確地說是「窮與達」，其實是得志與不得志的問題，這一點在傳統戲曲和粵劇就非常易見，而且往往是許多男主角的情境遭遇。

戲曲大盛的元代，正是「仕與隱」一個相當鮮明的時代。蒙古人入主中原，漢人中許多讀書人，面對異族入主，心靈在

極度痛苦和矛盾的處境。王季思老師在《元散曲選註・前言》中說:「反映在散曲裏最突出的一類題材,是嘆世和歸隱。打開《全元散曲》,這類作品觸目皆是,重要的作家幾乎沒有一個沒寫過它的。」元代雜劇中,同樣不乏這類題材作品,如《七里灘》、《陳摶高臥》和《介子推》都是代表作品,亦流露了元代文人這種仕隱皆有痛有笑的兩難心態。至於佛道出世思想或一些名人士子如白居易、杜牧或蘇東坡等遭貶謫的故事,都強烈流露了歷代讀書人的進退心態。

在粵劇中,因為主要以「愛情線」為主,專談仕隱的相對就少一些,「伯牙子期」的故事,在戲曲演唱常見,另外也會有如《西樓錯夢》的胥長公等不願混跡官場的人物,但作為主角的不多。多的是傳統讀書人上京博取功名的情節,一心求歸隱、不問世事為主要情節的並不多,不過偶有觸及,也甚有情味。其中「任白波」的《跨鳳乘龍》是很有特色的一部。

此劇是中國戲曲版的「王子公主」故事,劇中的蕭史是落難王子,弄玉是天真善良的公主。劇情說秦公主弄玉為尋仙到華山,邂逅了逃難隱身的蕭史,展開一段歷盡阻難的愛情。蕭史由深具仙緣或下凡仙家變成「假神仙」凡人,產生一種重要的作用,就是天人交感的藝術效果由此大增。《跨鳳乘龍》的童話色彩,除了弄玉一心渴慕的神仙姻緣之外,不少來自蕭史的簫聲引得百鳥群至,象徵藝術將人和大自然連在一起,互為感應。蕭史夫妻離開宮廷,本想隱居華山。劇作者刻意寫宮廷的不足羨:「宮廷亦是炎涼地,恕我虛名不戀戀才郎」、「夫妻雙雙終老華山上」,不願再留在勢利炎涼的宮中,本來一心想尋

求神仙伴侶的弄玉，到後來也只希望與丈夫雙雙歸隱終老，也暗暗呼應一向以來「跨鳳乘龍」傳說出世成仙的童話情味。

不過，求進求仕，始終才是古人或戲曲中大部分人物的選擇。古代社會階層流動困難，對於讀書人，科舉幾乎是唯一的出路。「十年窗下無人問，一舉成名天下知」、「朝為田舍郎，暮登天子堂」，粵劇中，男主角高中狀元，是非常俗套的情節，但其實當中暗藏扭轉善惡正邪力量的憑藉，反映古代社會人民不幸的現實。《蝶影紅梨記》的最後，趙汝州高中狀元，回來緝查王相國，既報私仇，亦為民為國除害，是典型情節。謝素秋唱「驚故人得志為天下雨，哀相國難操世上權」，正道出這種善惡力量此消彼長；《六月雪》中，蔡昌宗高中狀元，為竇娥破案雪冤，道理和作用亦一樣。

戲曲中反映古人得志的途徑，除了科舉，還可以從軍。《白兔會》的劉知遠、《王寶釧》的薛平貴都是通過從軍，最後封王拜相。其中《白兔會》的主角劉知遠很有代表性。劉知遠在歷史上真有其人，是五代時期後漢的開國君主，在歷史上是重要人物。《白兔會》的故事，本是明代傳奇，很多筆墨都是寫劉知遠未發跡前，被李洪一夫婦陷害，劉知遠為求得志，別妻遠走。劇作者唐滌生用很多唱詞，描畫劉知遠英雄失路的悲哀傷痛。劇本開始第一場〈留莊配婚〉，寫劉知遠寄居李家，懷才不遇，甫出場，曲辭盡見人物這方面的怨懟：

> 淺草困烏錐，餓虎岩前睡。嘆一句塵污白羽，被人笑作寒鴉。凜凜朔風寒，七月微霜降。小樓上玉砌銀

妝,小樓下寒簷敗瓦。(白)唉,所謂驅寒只要一杯酒,我失運難求半碗茶。不如就在土坑之上,小睡片刻,也可以忘飢忘食。

當三娘要他下聘,並說:「數幾個歷代君王去說服他。你話高祖微時曾牧馬,齊王甘乞食,舜帝採山茶。」此處所引都是帝主,暗點出劉知遠後來稱王,可是儘管如此,但英雄失路,遭遇白眼而自憤自勵,在《白兔會》中是經常出現的:

> 劉窮尚有青山在,不向朱門騙飯茶。辛酸淚向眼中藏,低迴未作求憐灑。
>
> ——〈留莊配婚〉

> 淡薄郎舅情,對此空搔憾,忍淚再承妻護蔭,不如亡命逐閒雲。糟糠有意憐失運,壯士難甘受制人。天空海闊好揚眉,綺羅鄉內徒遺恨。
>
> ——〈逼寫休書〉

> 天生我有用之才,何必自葬於沉沉暮景?
>
> ——〈瓜園分別〉

除了劉知遠,粵劇中這類不得志的英雄並不少。唐代詩人韓翃以〈寒食〉一詩:「春城無處不飛花,寒食東風御柳斜。日暮漢宮傳蠟燭,輕煙散入五侯家。」在唐代詩史上留名。孟棨《本事詩》及《太平廣記》書中的〈柳氏傳〉記載了他和柳氏的離合故事。粵劇《章台柳》據之改編,「賣箭」一場,是描寫這類

文人失路的精彩折子，其他如《天涯芳草風塵客》的鮑仁，也是這類人物。

文人落拓，時乖命蹇，一直都是傳統戲曲小說的重要情節。

戲曲或粵劇中的書生，特別是男主角，大多最後都會科場得利。只有通過高中，才可以將善惡和正邪的力量扭轉，本來被嫌貧（例如《雙仙拜月亭》的蔣世隆）、被欺負逼害（例如《蝶影紅梨記》的趙汝州）、至親被誣陷含冤的（例如《六月雪》的蔡昌宗），都可以因為高中狀元，馬上站在握有權力的一方，於是形勢逆轉，戲劇矛盾也得以解決，故事情節可以繼續推展。因此，「高中狀元」，一直是戲曲和粵劇中常見的程式情節。當中也會有一些例外的，在任白演出的《胭脂巷口故人來》，就有一支由文武生演唱的曲子〈孤雁再還巢〉，說的就是男主角因病，將有限的上京師路費讓給學生兼小舅，自己最後貧病潦倒，推着柴車，經過舊日愛侶居住的胭脂巷口，這情境是劇名點題的場口。故人重來卻是落拓寒微，沒有功名，非常慚愧羞恥。我們看看歌詞：

（白）月中丹桂讓人攀，天涯落魄嘆無顏，胭脂巷口重歸雁，飽嘗冷暖在人間。

（唱）一琴一笛一青衫，我半病半狂和半飯，自笑六年無溫飽，自恥浮生半日閒。歷劫滄桑無戀棧，我朝隨禪僧坐，日暮宿樵山。秋雨打梧桐，我欲荷鋤求破絮。誰知我病裏路難行，辜負了錦繡才華，辜負了美人青

盼。巷口秦娥應笑南來雁，飄飄血淚眼中唧，莫說起姻緣如夢幻，琴弦經斷不復彈。我對此殘樓悲復嘆，我好比將滅殘燈掛紅欄。

接下去數段曲辭，都是寫辜負了情人期望，無顏再見，到最後彷彿連魂魄也不為自己控制：

> 西風猛摧肝碎膽，身飄泛沈腰瘦減，微雨西風任摧殘，魂魄飄飄，我去會玉蘭。

這支〈孤雁再還巢〉在粵曲演唱中，可說是士人不遇、落泊蹇困的代表作品。由任劍輝原唱，唱情動人，一身落拓寒酸的打扮，戲中說他「頭戴臭屎菊，身穿百家衣」，絕對沒有粵劇舞台上文武生衣履翩翩的造型。與新馬師曾的《萬惡淫為首》，可說是粵曲中表達這種淪落倒運的讀書人的典型作品。

文人失路，時來風送，還是運去雷轟，對於傳統讀書人，確是惹人低迴感嘆。朱少璋在《拜月亭記》書稿分析唐滌生寫《雙仙拜月亭》，就有這種為才人吐氣的絃外之音：

> 唐滌生一向注重塑造劇中的「才人」──尤其是懷才不遇的才人──總要為這些角色發聲，或者為這些角色製造吐氣揚眉的機會；像柳夢梅、沈桐軒、郭炎章、衛鼎儀，還有本劇的蔣世隆。這是否跟唐滌生的個人經歷或遭遇有關？值得我們在材料較齊全時仔細探討。這一場的兩段口古，同樣蘊含唐氏借劇中人為世間落拓才人發聲的信息：世隆說：「所謂才子多出於冷眼

之中，豪傑多生於炎涼之地。」興福說：「古來幾許王侯將相，飽受冷誚熱諷，不為人憐。」這些「台詞」既配合劇情，又似有絃外之音；細細玩味，人世間種種冷暖炎涼，令人不無感慨。

唐滌生這種對才人的尊重與憐惜，不難感覺，除了上面談到的《雙仙拜月亭》，在他很多劇作筆下也可以見到他在字裏行間的眷顧：

> 落魄文人，休得吆喝。
>
> ——《牡丹亭驚夢》：〈拷元〉

> 所謂詩人落魄總有傲骨形骸。
>
> ——《紫釵記》：〈曉窗圓夢‧凍賣珠釵〉

> 來者乃是太學員生，薄有才名，似乎……似乎不應怠慢。
>
> ——《再世紅梅記》：〈倩女裝瘋〉

文人在仕隱進退間的兩難，優秀的劇作家如唐滌生，對這種情況還是有思考和感嘆的。《六月雪》中，一段蔡昌宗在全劇末段的唱詞，深刻有力，直追元人刻寫時代的妙筆，值得仔細欣賞：

> 莊嚴白虎堂，好似青竹蛇兒巷，銀線金絲織法網，官紳蛇鼠一窩藏，別母拋妻求官往，到此方知入錯行。母望子為官，妻望婿為官，今日我做得官來家已蕩！

傳統社會中，出仕就是通向「達」的路徑，讀書人希望高中，「當官」是正常而普通的共有想法。這裏唱詞卻作出反思，人人都道做官好，「母望子為官，妻望婿為官」，卻原來「做得官來家已蕩」、「到此方知入錯行」。優秀粵劇編劇家也是文人，感受自然比其他人都深刻。在作品中別寫幽懷，獨出機杼，許多時可以幫助讀者觀眾，更準確，也更深刻地思考中國傳統的文化。

總而論之，中國傳統講究「萬般皆下品，惟有讀書高」，「學成文武業，賣與帝王家」，進退仕隱的選擇間，除了個人的榮辱富貴，也是讀書人、有志者為家為國，匡扶正義的合理途徑與責任，只是過程中，個人情性胸懷、正與邪當道者誰，以至倫理情感所牽繫，時運亨通不濟與否，無一不是重要的考慮因素。這些，在包括粵劇在內的中國傳統戲曲，都有表現反映。

7

但得龍圖在，鐵筆把冤鳴
——儆惡懲奸，清官救民

　　清官文化一方面來自中國傳統儒家的民本思想，另一方面
當然也反映了古代社會吏治黑暗，老百姓渴望人間有清官，為
他們主持正義。

　　儒家思想由孔子至孟子、荀子，都強調重視百姓，愛護百
姓。孔子提倡「仁政」，說「為政以德」；孟子更說「民為貴，社
稷次之，君為輕」；荀子也說：「君者舟也，庶人者水也。水則
載舟，水則覆舟。」從本質看，君與臣，官與民，在講究道德
和感情的中國文化裏，是強調溫情脈脈的關顧。《詩經》中也有
「愷悌君子，民之父母」，這些都可以見到中國傳統文化，「愛
民」是上至君王，下至平民百姓，大家都共有的價值觀，並以
之作為標準，衡量皇帝和官吏做得好不好。

　　另一方面，古代社會真實地存在不少貪官庸官，對於百
姓，造成禍害。粵劇《六月雪》的故事，本於元雜劇《感天動
地竇娥冤》，這是元雜劇作家關漢卿的名作，此劇取「東海孝
婦」的故事為本，但也有一說是根據當時社會上的真實事件寫
成，其中被視為全劇點題要旨的，就是「官吏每無心正法，使

百姓有口難言」，元雜劇深刻有力，就在這些一針見血揭示出時代和社會的黑暗。

我們在上文說過，粵劇或者中國戲曲中很多「高中戲」，正是因為當了官才可有權力，因此要昭雪冤情，彰顯公義，除了男主角自己中狀元外，另一個方法當然是遇上清官。

說到清官，中國人一定聯想起包公。包公，原名包拯，字希仁，是北宋期間的名臣，當時有句說話：「關節不到，有閻羅包老」，包拯在生之時，就以廉潔著稱，執法嚴峻，不畏權貴。吳奎為他寫的墓誌銘說：「其聲烈表爆天下人之耳目，雖外夷亦服其重名。」包拯關心百姓疾苦，現在讀到他留下的《包孝肅奏議》中，會發現許多是論及怎樣減輕百姓的疾苦。例如〈請免江淮兩浙折變〉中說：「今又時雨稍愆，蝻蟲復作。民心愁苦，深可憐憫。」這是愛民如子的好官和清官，卻並非後世愈來愈變得戲劇化，可以「日審陽間，夜審陰間」的包龍圖大人。

由宋代開始，包公代表着正義與愛民，慢慢變成一種象徵。中國的戲曲小說從來有很多「包公戲」，現可見於元明清戲曲的包公戲劇本，有三十多種，其中有不少是藝術成就很高的。小說也有《包公案》和《三俠五義》等，數十年來，電影電視不斷搬演包公的故事，甚至當年電視台為搶佔收視率，出現過「鬧雙包」的罕見情況，足見這清官形象即使到了今天，仍是何等深入民心。

中國古典戲曲中，著名的包公戲不少，元雜劇裏的《魯齋郎》和《盆兒鬼》都是例子。《魯齋郎》反映元代社會權豪勢要，

欺負百姓，被包公最後「智斬」，大快人心。《盆兒鬼》則生動有趣，見出古代戲曲劇本怎樣處理舞台或演出效果，這故事後來在粵劇中成為《審烏盆》，拍成戲曲電影，相當受歡迎，有武生王之稱的靚次伯演包公，很受觀眾讚賞。戲曲，包括粵劇的其他有名「包公戲」，還有《狸貓換太子》、《陳世美》等，均是膾炙人口的重要作品。

至於現在經常演出的粵劇劇目，也常有「包公戲」，不過在粵劇，特別是在香港，除了包公戲，有兩齣著名的戲，劇中清官是主角，而且人物非常正面鮮明，故事情節曲折跌宕，十分吸引，是優秀作品，值得欣賞。它們分別是《十五貫》和《紅菱巧破無頭案》。

先談《十五貫》。

《十五貫》原是中國文學史上非常有名的話本小說，見於《醒世恒言》之〈十五貫戲言成巧禍〉，下注「宋本錯斬崔寧」。故事主要在導人向善和慎言，清官形象模糊。到了清初的朱素臣，改寫成《雙熊夢》，又名《十五貫》，開始出現了今天劇中婁阿鼠和況鍾等重要人物和扮作測字先生誘捕婁阿鼠的經典情節。此劇一說亦為「江湖十八本」劇目，但成為名劇，主要是崑劇在上世紀五十年代改編後，廣受歡迎，各地地方戲（包括粵劇）均先後移植演出。

粵劇的《十五貫》，劇本源於同名崑劇，於上世紀七十年代，由香港實驗粵劇團及著名編劇家葉紹德改編成粵劇，並於1981年演出。此劇不取粵劇常見的才子佳人、纏綿情愛的情節路線，以洗練的表演程式，不少重要戲份落在「小丑」及「鬚

生」兩個行當,尤為突出,備受讚賞。至於劇本,此劇故事曲折生動,引人入勝,婁阿鼠成為戲曲演出的獨特角色。清官況鍾,秉持公義,冒着丟官的風險和壓力,為無辜之人雪冤翻案,智仁俱備,一直是普羅大眾對作為正義象徵的清官,投射在戲曲舞台上的藝術形象。

談到「江湖十八本」的粵劇戲曲故事,還有一齣非常重要的劇目(是否屬十八本,存疑),同樣是以描寫清官為故事內容的作品,而且頗為香港普羅粵劇觀眾所認識的,就是《四進士》。根據《中國大百科全書‧戲曲、曲藝》卷的「四進士」條目記載:「《四進士》本是清代花部亂彈作品,作者不詳……故事見於鼓詞《紫金鐲》……在這四個同年進士中,言行不悖,不違初衷的只有毛朋一人。作品頌揚他清正廉明的品格,並通過其他三個進士的言行,對於封建官場相互勾結,賄賂公行等種種黑暗現象,作了有力的揭露和抨擊。」

《四進士》説明代嘉靖年間故事,流行於不同的地方戲,隨着發展,劇中重心人物也慢慢轉向了宋士傑。在廣東粵劇和電影,名字變成宋世傑,劇名也變為《審死官》,是馬師曾在戰前的戲寶之一。1948 年,粵劇名伶馬師曾改編拍成電影版本的《審死官》,大受歡迎。電影中宋世傑的小男人與大智大勇形象,糅合得自然妙趣,結尾以「跍」在地上戲弄各級大小官員的小節安排,不但妙趣精彩,而且諷刺力度強烈,非常成功。上世紀九十年代,香港諧星周星馳再演此角色,本世紀初有劇團以舞台話劇形式演出,均仍保留此安排。

另一齣更「地道」的清官戲,現在仍然經常演出的是《紅

菱巧破無頭案》。這是唐滌生在 1957 年 11 月為「錦添花劇團」所寫劇本，由陳錦棠、鳳凰女及羅艷卿等人開山演出。故事說秦三峰與寡婦楊柳嬌有姦情，設計殺妻，然後與柳嬌私奔，並嫁禍柳嬌小姑蘇玉桂與書生柳子卿。秦割下妻子人頭，利用柳嬌所繡花鞋，佈成遇害的人是柳嬌。可是在處理屍首時掉落其一花鞋。臨安知府左維明是柳子卿恩師，路過兇案現場，拾得花鞋，後來在後院樹下發現埋有人頭，最後憑機智推理破案，為二人洗脫冤情，其中「對花鞋」一場，戲味甚濃，歷來深受歡迎。其後在 1959 年拍成電影，由陳錦棠、鳳凰女和羅劍郎等人主演。

劇中清官左維明，一樣是為了為民雪冤，拚教烏紗不保，也要徹查翻案。面對毫無頭緒方法的冤案，劇作者寫出清官不想錯判而殘害百姓的愛民心腸，同時又因無法拯救百姓而十分焦急：

> （白）今宵縱使龍圖在，也難鐵筆把冤鳴。（唱）悶對秋燈把冤案認，便擲了烏紗也應立法忠貞……嘆身遭陷阱，我寧為佢，甘犧牲烏紗定要依公再斷明。明鏡高懸鐵面青，官到清廉心膽正，終宵難寐坐愁城。欲借游仙枕落森羅境，問一問無頭冤鬼，審一審橋畔幽靈。誰個辣手太無情？萬緒千頭暫求酩酊，<u>盃盃惟飲勝</u>。

這是唐滌生愛情劇之外的名作，陳錦棠開山演清官左維明，威嚴正氣中夾着機智，末尾「對花鞋」一場，與鳳凰女的演出，是唐滌生因人度戲的又一佳作，多年來極受稱許，這場口亦成

為粵劇中有名的一幕,現在仍然盛演不衰。劇中的左維明,雖是清官,但劇作者也寫出他處境的困難,既有一籌莫展的時候,愛護百姓,也愛才,當聽到柳子卿遭冤枉,快馬趕回相救,不但形象鮮明討好,也非常人性化。

必須一提是粵劇中有所謂「大審戲」,演的多是清官的故事,鑼鼓音樂最有粵劇代表性,演員登堂亮相等,皆有自己的程式;早期粵劇名伶白玉堂,就有自己別樹一幟的演繹方式,極具個人風格,成為演「大審戲」的典範人物。而由於這些故事都是惡人最後伏法,昭示善惡有報,所以一直受到包括粵劇在內的不同地方戲曲觀眾的喜愛,著名劇目有《玉堂春》等。

現時經常演出的清官戲中,還有一齣相當特別的是《血濺烏紗》。這是國內已故著名編劇家楊子靜和陳晃宮編寫的悲劇,1983年在廣州首演,是名伶羅家寶的著名戲寶。此劇故事本河南同名的豫劇,寫清官嚴天民錯判冤案,冤枉斬殺了客店主人劉松。最後知悉真相,雖能將真兇懲治,但自己卻因愧對朝廷百姓,在公堂上以尚方寶劍自刎,這樣的結局,在講究團圓和諧的中國戲曲中十分罕見。此劇除了寫官場暗晦,百姓含冤受斬,更重要也道出了為官不易和肩負責任之重大,為民父母,身繫百姓小民禍福,真是如履薄冰。稍一不慎,就誤了百姓性命和人間公道,上面曾引的《十五貫》戲曲,就是改編自宋元話本小說《錯斬崔寧》,可見古代百姓在這方面,其實禍福都繫於為官者的清廉和英明。

正因為如此,古代讀書人為官,責任重大。這是中國傳統文化一直以來賦予讀書人重要的期望和使命,做一個好官,為

民父母。《詩經》說：「愷悌君子，民之父母」，正透着這樣意思。

《血濺烏紗》戲中，嚴天民捧着染了劉少英血跡的烏紗，唱出為官的士子心聲：

> 也曾懸梁刺股頌篇章，也曾濟世萬民堅志向。一官出守，不憚水遠山長。常恨力不從心，難符眾望。惟有鞠躬盡瘁，寢食不遑。一片忠貞，為百姓甘流血汗。

反省道出為官心志，這是中國文化中清官自勵的好一段寫照。可是眼前的情況，卻不是為官者所容易掌握；一有誤判閃失，就無法扭轉：

> 心中枉教有倚天仗劍想，要盡斬世間虎與狼，除惡善始張，師訓我未忘。誰個料到好願未能償。因錯判至令劉松遭冤枉，忍見孤女鮮血濺公案，我辜負萬民多倚仗，我心暗自慚愧怎報朝堂。

上負朝廷，下負萬民百姓。到了全劇結束時，嚴天民知道錯斬已成，無法挽回。先說出：

> 天下之為官者，如不律己以嚴，則世間之冤案，又何止千件萬件。似劉松夫妻父女者，又何止千人萬人！

自殺謝罪前，脫去烏紗手捧，唱詞是：

> 烏紗一頂手中擎，踐誓言，明心恫，願千秋人海，永無恨沒冤沉。

　　這齣戲一改傳統戲曲忠奸善惡分明的窠臼，寫出了清官誤人的真實和悲哀，不獨豐富和複雜了這類劇作的表達能力，也道出了為官的艱難、古代社會司法制度的缺陷。正因為這樣的悲劇不一定由壞人造成，悲劇的感染力量反而更大。

　　總而論之，清官文化是中國文化「尚德」的體現，董仲舒說「好德不好刑」，正是以儒家孔孟思想的仁義學說為基本和內蘊，因此中國傳統對讀書人為官，講究「官德」，必須「愛民如子」、「為民父母」，這從另一方向切入，就成為老百姓對出現清官守護自己，懷着永遠的期望。這種上下交織的社會思想和文化價值，就令古代戲曲小說中經常都出現以清官斷案為題材的作品。粵劇也一樣，庸貪之官常見，就如《販馬記》李奇被冤誣後的唱詞：「十個做官九個係貪」，因此出現清官，為民請命，也就成為觀眾文化心理的簡單而強烈的追求渴望；而當好官，為民父母，也亦是所有讀書人的共同志向。

8

陰司何懼虎獠牙
——天命鬼神，冥冥有道

　　中國戲曲裏有一句老話，叫「戲不夠，神仙湊」，有時也會說「戲不夠，鬼神湊」。話的原意是指編劇到了某些情節發展或衝突矛盾，想不出如何處理或解決，就安排鬼神的出現，突破了形勢，令故事情節逆轉或繼續發展下去。一個簡單的例子就是前章談清官戲時引述過的《紅菱巧破無頭案》。劇中寫清官左維明翻查冤案，雖已隱約掌握秦三峰妻子被殺的真相，但因為尋不到死者人頭，無法查證。在後園獨飲苦思之際，秦三峰夫人的鬼魂出現，提示左維明，讓他在白楊樹下發現了人頭，幫助他最後成功破案。如果鬼魂不出現，案便破不了，戲當然演不下去。這從今天戲劇創作的角度來說，未必認同，近代的戲曲學者也早已提出，例如吳梅評論明代戲曲時，也指出過這一點：「即玉茗《還魂》，且多可議，且事實離奇，至山窮水盡處，輒假神仙鬼怪，以為生旦團圓之地。」

　　中國文化本來強調現實人生的實踐，以儒家思想來說，更是教導人如何在現實生活中面對生命。孔子在《論語》一再避談鬼神，「子不語怪力亂神」、「未知生，焉知死」、「敬鬼神而

遠之」、「未能事人，焉能事鬼」，即莊子也說「六合之外，聖人存而不論」，但這些都是知識分子從思想文化層次，引導推展如何面對現實人生的理性思想形式，在現實世界的百姓日常生活裏，因為知識水平和科學發展等限制，對大自然有敬畏以至迷信，卻很常見。

好用鬼神仙佛，當然是中國戲曲（包括粵劇）的普遍情況。在以普羅百姓為欣賞對象的中國戲曲來說，照顧觀眾的趣味和高臺教化的創作動機，也自然合理。觀察分析其中，又不宜只用迷信和淺薄來簡單概括。正因為這種事情發展的必然，天道鬼神的參與和影響，比起純靠故事本身的情節邏輯來表達，對文化水平不高的普羅百姓，教化效果會更直接有效。在優秀的中國戲曲史上，許多藝術成就很高的戲曲作品，正是善於調度運用這些鬼神形象。著名的例子首推元代關漢卿的雜劇作品《竇娥冤》，此劇是中國戲曲中運用天道鬼魂，推動故事，加強戲劇矛盾和感染力的示範經典：

> 若是我竇娥委實冤枉，刀過處頭落，一腔熱血休半點兒沾在地下，都飛在白練上者。……不是我竇娥罰下這等無頭願，委實的冤情不淺；若沒些兒靈聖與世人傳，也不見得湛湛青天。……若竇娥委實冤枉，身死之後，天降三尺瑞雪，遮掩了竇娥屍首。……大人，我竇娥死的委實冤枉，從今以後，着這楚州亢旱三年。……這都是官吏每無心正法，使百姓有口難言。

竇娥臨刑前的這三個願望，上承戰國鄒衍和東海孝婦的典

故，大大違背天道常理，之後相繼實現，是控訴力極強的情節設計。天地為之不忍，因此要向人間表達，說明了「這都是官吏每無心正法，使百姓有口難言」的真實性，「六月飛霜」因此代表着人間的不公，上天也會發出回應和干預，成為中國文化中，天道好還的重要典型，意義重要而深遠。地方戲中盛演不衰，粵劇也有唐滌生的名劇《六月雪》，芳艷芬飾演的竇娥，一時無兩。

元代的《竇娥冤》中，竇娥最終被斬首。關漢卿筆下的故事，發展到後來是竇娥被處斬後，其父竇天章高中狀元，回來為她昭雪冤情。第四折寫竇天章批閱案卷，竇娥鬼魂出現，多次將自己的案卷放在竇天章眼前，既有趣味和舞台效果，也增加了含冤竇娥死後仍努力爭取為自己昭雪冤情的藝術形象。可以說，《竇娥冤》中的鬼戲部分，不但自然有機地結合故事情節和思想主旨，絕非「鬼神湊」，而且更加成為全劇表現力最強最深刻的情節設計。

又例如前文提到的明傳奇《鳴鳳記》，〈燈前修本〉也是歷來非常著名的一齣，祖先鬼魂出現勸阻楊繼盛不要修本上表，既突顯了嚴嵩權勢之大，連已死之鬼也感無力推倒現實世界的黑暗惡勢力，但同時間又加強描寫楊繼盛那份「雖千萬人吾往矣」的除奸勇氣。

綜合上面所述，可以總結出，戲曲中鬼神之出現，作用有三。其一是推動情節和解決戲劇矛盾，「戲不夠，鬼神湊」很多時是這意思；其二是加強戲劇和舞台效果，增加趣味，吸引觀眾，元雜劇的《玎玎璫璫盆兒鬼》是很好例子；其三是有助塑

造人物形象和戲劇衝突，甚至深化主題，對藝術效果起着重要作用，從文學和文化的角度看，這一點才是最重要。歷來非常優秀的高藝術水平劇本，例如湯顯祖的《牡丹亭》，就是例子。下文以唐滌生在上世紀五十年代的改編粵劇為例，分析討論。

唐滌生於 1956 年，改編湯顯祖的傳奇《牡丹亭》為《牡丹亭驚夢》，是粵劇劇本發展史的重要突破。《牡丹亭》在戲曲史上享有大名，明代沈德符《顧曲雜言》曾言《牡丹亭》問世，「幾令《西廂》減價」。唐滌生雖然大刀闊斧刪去了《牡丹亭》許多齣目，但除了力求典雅的文辭語言之外，也努力承繼全劇追求思想自由、個性解放的作品主旨。

不論是湯顯祖，還是繼承他的唐滌生，怎樣表達這要旨呢？唐滌生在〈編寫《牡丹亭驚夢》的動機與主題〉一文中曾說：

> 《牡丹亭》顯然是一部反封建的作品，三年復活是人世間不可能的事，作者故意借此一節以完成此明朗的主題而已。

三年復活不可能，情鬼夜訪更加不可能，但這種種「不可能」，最後之所以變成「可能」，是「藝術上的可能」，是情之所至，打破人世間種種枷鎖，包括物理和生死上的界限。讀湯顯祖的《牡丹亭》，沒有人會忽略此書的「作者題詞」部分：

> 天下女子有情，寧有如杜麗娘者乎！夢其人即病，病即彌連，至手畫形容，傳於世而後死。⋯⋯如麗娘

者，乃可謂之有情人耳。情不知所起，一往而深，生者可以死，死可以生。生而不可與死，死而不可復生者，皆非情之至也。夢中之情，何必非真？天下豈少夢中之人耶？

「情不知所起，一往而深，生者可以死，死可以生。生而不可與死，死而不可復生者，皆非情之至也。」在這樣「超越生死」的情境下出現的鬼魂，其實就是人，而且因為有追求有渴望，忠於自己的思想情性，情之所至，可以說是比所有人都「更真實」的人。一切的天道鬼神，在天才作者的藝術經營下，都變成豐富藝術表現力的佈置。人情和人間，才是用心之所在，像魯迅評《西遊記》說：「神魔皆有人情，精魅亦通世故」，正也是這種觀點和理解。

如果說《牡丹亭驚夢》中的杜麗娘，尚只能說是唐滌生承繼湯顯祖的處理，在這人物的塑造上，真正居功的是湯顯祖。那到了 1959 年，唐滌生另一名劇《再世紅梅記》中出現的李慧娘，就在原有人物（鬼魂）形象上，更成功更豐富鮮明地完成了創造，使之成為獨見於粵劇演出的形象。

《再世紅梅記》也有所本，既有周朝俊《紅梅記》寫於明朝，近代也有不少地方戲演李慧娘的故事。唐滌生的改編，主要是靠原劇中〈脫穽〉和〈鬼辯〉兩折手抄本。唐滌生在〈我以那一種表現方法去改編《紅梅記》〉一文中曾說：

不過，最低限度，我認識了原著的精神和他寫作《紅梅記》的目的。《紅梅記》能有《鬼辯》一節，作者的

抱負是很明顯的，⋯⋯《紅梅記》的作者巧妙的借李慧娘的鬼魂把賈似道罵了一頓，而且諷刺一番，在元曲裏雖然找不到唾罵的字句和諷刺的曲文，只是慧娘恃着自己的鬼魂而坦白地抒發了心中的戀愛對象和釋裴的事體而已，在當時的環境中，這已經是很露骨和很有膽力的描寫，戲劇界工作者也很明瞭這點，所以後來改編《紅梅閣》《鬼辯》一節，都用極尖銳的筆鋒來刺炙權奸的罪惡，某地方雜劇中《鬼辯》一節裏有如下的曲詞：是李慧娘罵賈似道的：「笑君王一時錯認了好平章，陰司裏卻全然不睬這賊丞相⋯⋯」到後來，還以舞蹈的形式撞了賈似道一跤，嚇了權奸一個半死，所以說，《紅梅記》的李慧娘人物雖然是作者一種天真的幻想，《紅梅記》的情節根本是作者一種浪漫主義的藝術表現方法，但，作者的意志在一定歷史條件下卻產生出很大的力量，這便是《紅梅記》的明朗主題，也便是拙編《再世紅梅記》的唯一根據點。

這大段文字，我在《五十年欄杆拍遍——唐滌生粵劇劇本文學探微》一書曾經引用過，在這裏再不厭其煩詳錄，因為這一大段文字，是欣賞《再世紅梅記》精彩處，明白全劇意旨用心的鑰匙。慧娘鬼魂罵奸的安排，在劇作者眼中是「天真的幻想」、「浪漫主義的藝術表現方法」，但更重要的是慧娘是鬼魂，這才可以逆轉善惡力量的強弱，正如唐滌生的曲辭：「人間才把奸官怕，陰司何懼虎獠牙。」

　　鬼神出現還有另一重要作用，就是加強抒情和描寫的色彩。前面談《鳴鳳記》時，指出過其中〈燈前修本〉的一齣，為劇中——甚至是中國古典戲曲中——甚受讚賞的情節設計，其中重要的處理，就是楊繼盛祖先鬼魂的出現，連祖先鬼魂也明知他必死，不忍心要出來勸阻，修表的悲劇結局和無奈，就表現得更深刻。這情節的安排，配合人物情緒胸懷，反映現實情境，雖有鬼神出現，卻予觀眾合情合理的強烈抒情效果，成為戲曲中的佳構。這樣的處理在中國戲曲中，運用天道鬼神來增強藝術感染力，時有所見。元雜劇中另有一齣《霍光鬼諫》，寫霍光大義滅親，死後鬼魂向宣帝顯靈，阻止了自己子孫謀反，也一樣是利用鬼神來極寫人物忠君愛國的性格，從而增強藝術效果。

　　戲曲中出現鬼魂角色，另有一個作用是讓演員有機會表演做手舞蹈等功架，例如《牡丹亭驚夢》和《再世紅梅記》兩齣戲的女鬼出場，都有高度的觀賞性，其他如《活捉張三郎》等，更加是大演舞台功架和步法身段等的著名折子戲。

　　作為強調高臺教化的中國戲曲，再加上古代老百姓大多篤信因緣果報的善惡觀念，因此鬼戲在扶持正道、捍衛善良，便產生了很重要的作用和表現力。這與傳統儒家思想，自孔子以來強調的「子不語怪力亂神」、「未能事人，焉能事鬼」等中國文化思想並不一樣，可是卻與中國傳統民間思想相配合，天道有知，善惡有報。這些戲曲特點，要從文化思想的尚善好德去認識，也要從藝術手法的層面來分開理解，而且正正通過這種理解，我們既明白到古代戲曲何以常見鬼神天道，

進而也明白粵劇的劇本，一直不能離開演出和觀眾等重要因素。

9

竟是人間癡兒女
——情愛盟誓，生死相隨

　　古往今來，小說、戲劇或者電影中，最重要又最吸引人的當然是「愛情線」，不管是閱讀文字或者觀看影像，男女愛情故事，始終是最能打動讀者的題材。中國古代戲曲也不例外，特別是明代之後，甚至有所謂「十部傳奇九相思」的說法，男女相愛，可以是情人相思戀愛，或者夫妻閨趣情義，都是吸引觀眾的重要內容元素。

　　愛情美麗，是人類共同的情感昇華與追求。王實甫《西廂記》表達「願普天下有情的都成了眷屬」；湯顯祖則在《牡丹亭》說情之所至「生者可以死，死可以生」。中國傳統的愛情故事，自然許多是謳歌愛情的美麗與魅力，但更多是觸及了當中為追求自主自由、平等真誠等愛情時，遭遇到的難阻和壓逼。從而倒過來，由主人公的堅貞執着，突出和強化了這些愛情的可歌可泣之處。

　　戲曲中這樣的愛情故事，當然為數很多。最容易打動觀眾的自然是男女主角對愛情的真摯追求與執着，這也是中國愛情戲曲故事的重要表達。《牡丹亭》、《拜月亭》這些名劇，都是

寫青年人對自由愛情的嚮往;另外一些以喜劇形式描寫青年男女愛情故事,例如《龍鳳爭掛帥》、《唐伯虎點秋香》和《花田八喜》,亦長期受到戲迷的歡迎。

不過如果我們要整體檢視中國戲曲,以至粵劇中的男女相思,主要發現和感受到的仍然是數千年來,中國人對真摯和堅貞愛情的讚頌。這些故事和當中流露表達的思想情志,才是中國傳統男女愛情的可愛可貴面貌,而且為數多,遠超於前文曾羅列的家庭悲劇。

從傳統愛情故事看,中國很早就出現令人感動的愛情故事,不說《詩經》中眾多的表達追求嚮往自由幸福愛情的抒情詩歌,敍事文學作品中,例如《搜神記》就已出現這類動人故事,其中最影響後世的應算〈韓憑夫婦〉,寫康王欲奪韓憑妻子,韓憑夫婦不從,先後自殺。韓妻在遺書中請求康王能合葬他們。情節往下發展是:

> 王怒,弗聽,使里人埋之,塚相望也。王曰:「爾夫婦相愛不已,若能使塚合則吾弗阻也。」宿昔之間,便有大梓木生於二塚之端,旬日而大盈抱。屈體相就,根交於下,枝錯於上。又有鴛鴦雌雄各一,恆棲樹上,晨夕不去,交頸悲鳴,音聲感人。宋人哀之,遂號其木曰:「相思樹。」相思之名,起於此也。南人謂此禽即韓憑夫婦之精魂。

「相思之名,起於此也」,這個充滿想像力和情感力度的故事,在後世廣為流傳,在唐代李白、李商隱等大詩人筆下也寫過,

元代則有戲曲雜劇《青陵台》以此故事為題材（今已不傳）。這種不屈從於客觀環境或惡勢力的破壞限制，生死不渝的堅貞愛情，遂成為中國傳統上一種最「正道」、最為人喜愛稱道的愛情觀。梁祝故事、牛郎織女、董永仙姬，一段段動人的愛情故事，在數百年來的戲曲舞台，當然也包括粵劇，都成為吸引無數觀眾的動人搬演。

以粵劇為例，唐滌生於 1955 年所編，由任劍輝和芳艷芬合演的《梁祝恨史》，便可說是膾炙人口的不朽作品，是粵劇愛情故事中的經典。1958 年拍成電影，深受粵劇戲迷喜愛。梁山伯與祝英台因為家長的反對，無法結合，最後雙雙為愛殉情，表現超越生死的愛情；選段〈映紅霞〉深受學曲者歡迎，「清心隔水碗千夜眠，都是緣，梁山伯為你心不變」，宛轉動人，蕩盡情心；此外如楊子靜所撰的〈山伯臨終〉一曲：「淚似簾外雨，點滴到天明⋯⋯」，一樣是詞意悽愴，唱情悲苦，都是粵劇中的名作。另一齣名劇是《西廂記》，也是一樣因為崔鶯鶯母親的反對和阻撓，造成了愛情阻隔。這兩齣都是中國古代戲曲中愛情故事的經典，王實甫的「願普天下有情的都成了眷屬」，更是千百年來追求愛情幸福的最明晰的嚮往與期盼。

如果要看粵劇愛情故事的巔峰，始終要數 1956 年開始出現的任白「仙鳳鳴劇團」名劇，如《紫釵記》、《再世紅梅記》、《牡丹亭驚夢》和《帝女花》等。這些任白唐戲寶，都以生旦多情的愛情故事為主軸，男女主角的愛情故事是吸引萬千觀眾的最重要元素，任劍輝有「戲迷情人」的美譽，正是例證。

西方莎士比亞的《殉情記》寫羅蜜歐與茱麗葉的愛情，在

家族仇恨的壓逼下，最後只能以悲劇收場。這種橋段模式在中國戲曲，包括粵劇，十分常見，前文引過的《一把存忠劍》演的「吳漢殺妻」的故事，其他如林家聲的《三夕恩情廿載仇》和《無情寶劍有情天》，都寫男女主角夾身在家族仇恨與愛情之間，美麗的愛情，變得苦澀難咽，但編劇者正以此表達主角間的相愛之深以及對愛情的執着。《無情寶劍有情天》的韋重輝與呂悼慈，本來擁有十年紅梅谷中的美麗愛情，但因家族深仇而走上困路，但卻為選擇愛情而甘當上家族罪人。電影中，韋重輝在軍營中説：「自問無負於義，更無負於情。……我們志同道合，才會深種情根，試問到而家我又怎可以為了私仇累佢無辜慘死。」《無情寶劍有情天》是一套寫情而很有特色的作品，它不是只寫男女相愛，而是把情愛放在仇恨的對照面來描繪和表達。韋重輝自小生長在嬙姐姐（桂玉嬙）的嚴厲管教下，只感到仇恨的壓逼，與呂悼慈的認識與相愛，是他走出人生峽谷的重要引力，善良性格的解放，所以這不是一齣簡單寫愛情的粵劇，而是歌頌愛情力量偉大，對人性人心的陶冶潤澤。無情寶劍，但是有情天；劍號無情，但人有愛，最後化無情為有情，編劇寫來處處幽懷，是一部相當有特色的作品。

從現代人的角度看，中國古代的婚姻制度自有其限制和不同，最顯明的當然是一夫多妻制，女性地位比男性低，所謂「夫為妻綱」，男權至上的社會結構造成了一些不美麗的愛情故事。例如負心婚變，就成為不少小説戲曲故事的主題，這與現實社會的狀況也有一定的暗合。陳世美、金玉奴、秋胡戲妻、杜十娘的李甲、《臨江驛》的崔甸士、唐代《鶯鶯傳》的張生，

薄情男子形象出現了不少。而在元雜劇中很多家庭倫理劇本，由於一夫多妻而造成的惡行，在《灰闌記》、《貨郎旦》、《酷寒亭》和《村樂堂》等，都寫到大婦小妾間的鬥爭，也因為時代和歷史條件的限制，這些劇止於表現和暴露，缺乏深刻批判和思考。

中國傳統戲曲的經典元雜劇《竇娥冤》，唐滌生於 1956 年改編成粵劇《六月雪》，在利舞台由任劍輝和芳艷芬演出。元代雜劇《竇娥冤》在傳統戲劇是冤案劇，成就極高，但竇娥之夫在很早已經死去，並無愛情情節可言，後世研究除刑場三道誓願外，每多論到元代社會高利貸的害民，竇娥作為經典戲曲人物形象，除了不屈反抗，更鮮明的品德是對蔡婆的孝順。明朝葉憲祖據《竇娥冤》改編成《金鎖記》，成為後來許多地方戲劇本演出的源頭，蔡昌宗雖然未死，而且最後高中狀元，但夫妻愛情的情節線相當薄弱，可說毫不動人。粵劇《六月雪》卻大不同，唐滌生除了保留竇娥冤案的劇力和批判力量外，她與蔡昌宗的夫妻情愛，也是相當重要的部分。其中的〈十繡香囊〉更是粵劇名曲，無論是唐滌生的版本，還是後來的唱片版本，對於恩愛小夫妻離別之際，那種恩愛不捨、擔憂叮嚀表達得動人細膩。這裏引錄由吳一嘯編曲的唱片版本曲辭：

（旦）雙飛三兩日，君你別故鄉，針針都有淚，滴斷恨人腸。

（生）酬酬唱唱變作惆惆悵悵，淚花濺綠楊。（旦）我甚淒涼。（生）我仲淒涼，孤身到異鄉。

離別之際，竇娥夜繡香囊，送別愛郎，表達萬千柔情蜜意：

（旦）第一繡香囊，繡出雙飛蝴蝶，願郎似蝶情長。第二繡香囊，繡出雪裏梅花，柳綠桃紅你無謂想。

（生）妻是雪中梅，夫是裙邊蝶，斷無辜負竇三娘。（滾花）只愛梅花白，不愛杏花紅，野草閒花非對象。

（旦）三番繡，青鸞彩鳳飛翔。（生）最慘係鸞鳳雙雙，人偏分張，情歌無復唱。

（旦）相對望下針針我又歎息。（生）相對望下淚灑襟兒上。

（旦）相逢只有夢。（生）夫妻情深怕恨長。

十繡之後，再送上青絲秀髮，夫妻恩愛，反覆展現：

（旦）待我剪青絲，放入香囊，表示情絲千萬丈。借青絲，為郎作伴，癡心莫笑竇三娘。贈青絲，客館棲遲，好待郎君燈下賞。見青絲，你猶如見我，願郎你舊愛勿遺忘。

〈十繡香囊〉於粵劇演唱曲目中甚受歡迎，比起唐滌生的原裝粵劇版本，竇娥多了些對夫君遠行前的猶豫和顧慮，但夫妻情深愛篤，在花旦優美的拈針引線做手之間，叮嚀不捨一樣強烈。最後剪青絲相送，纏綿相愛，令《六月雪》雖仍是以苦情含冤為主要內容，但生旦愛情部分，寫得非常動人，到了後來蔡昌宗高中回來，為妻昭雪冤情，增加了鋪墊和呼應。從中

國戲曲發展歷史來看，許多故事題材在千百年的流傳過程中，慢慢收束在愛情題材，或者至少成為重要方向與部分。觀乎《竇娥冤》的發展改編，亦是一例。

粵劇中寫夫妻情義，有一齣題旨非常鮮明的《糟糠情》，男女主角的夫妻是宋弘和鄭巧兒。宋弘正史有其人，漢光武帝時歷任至大司空，據《後漢書》所載，他是一個凜然正氣、非常正派的德行君子。不過他在歷史上留下重要名字，是因為他說了一句很有名的說話。

> 時帝姊湖陽公主新寡，帝與共論朝臣，微觀其意。主曰：「宋公威容德器，群臣莫及。」帝曰：「方且圖之。」後弘被引見，帝令主坐屏風後，因謂弘曰：「諺言貴易交，富易妻，人情乎？」弘曰：「臣聞貧賤之知不可忘，糟糠之妻不下堂。」帝顧謂主曰：「事不諧矣。」
>
> ——《後漢書‧宋弘傳》

「貧賤之交（知）不可忘，糟糠之妻不下堂」，這是中國文化對不忘故舊的讚揚和推崇，恰恰就是「貴不易交，富不易妻」。「糟糠之妻」亦成為與丈夫同甘共苦的妻子，「不下堂」，就是不會拋棄。後世戲曲借此點染，不少地方戲都有演出。粵劇的《糟糠情》由羅家英及汪明荃的福陞粵劇團，在1989年開山演出，編劇是秦中英。故事當然是由《後漢書》這一段小情節鋪排經營，想像創作，不止宋弘，他的妻子鄭巧兒同樣是淑德賢良的婦人，夫妻情重，最後大團圓結局。談到福陞粵劇團戲寶，尚有《穆桂英大破洪州》，寫楊宗保和穆桂英夫妻情

深，雖有少年鬥氣拌嘴：「你是個朽木城隍何必裝模作樣，我是個檀香小鬼難任你主張」，卻深愛對方：「（生）淡掃蛾眉從新看，萬里征人憐錦帳，（旦）不敢怨聚短，只怨別太長，幾回夢到邊關往。（生）朝思暮想，軍事太忙，天涯莫訴相思況。（旦）暫割房幃愛，浩氣如虹壯，嬌娃配得飛虎將。」少年英雄夫妻，家國有承擔，兒女亦情長。

粵劇中的愛情，強調和歌頌的常是生死不移的堅貞。唐滌生改編《琵琶記》，除了「妻賢子孝」，夫妻堅貞的愛情也非常感人，蔡伯喈為拒婚而寧願在金殿削髮出家，一段反線中板，動人悅耳，不能不錄：

> 知否有一個重義才人，寧死不把糟糠來背負……今日逼我棄糟糠，我寧願身無後，我斷難分愛李和桃。昔別記依稀，雖是密約難圓，我寧願殿前來剃度。我念前恩，你莫作無情客，貴賤情不易，生死永同途。揮淚下金階，一步一回腸，我情到深時無反顧。一拜謝皇恩，再拜泉台父母，三拜結髮情高。

「貴賤情不易，生死永同途」是粵劇中愛情的最核心價值觀。《紫釵記》中，李益是堅決自信「縱有仰面還鄉之日，決無虧負另娶之時」；霍小玉則婉轉叮嚀：「應念我委身侍郎巢破名敗」。這種生死不負，一往無悔，就是粵劇中最重要的愛情觀念，也是最打動觀眾的地方。

愛情故事也不一定全都是美麗動人的，由唐代開始，負心婚變，一直是中國小說戲曲中常見的題材，陳世美、王魁等

人，千古以來，都是戲曲小說中批判鞭撻的對象。宋弘堅持「不作虧心負義人」，不止多情，亦是厚德，在中國歷史中，是榜樣式人物。

除了歷史，改編自中國傳統文學作品的粵劇作品，也會點染鋪寫夫妻間的生死相愛，例如林家聲的戲寶《林沖》就是一例，其中「柳亭餞別」的一場，林沖妻子張貞娘用血改寫休書，相當感人：

> （貞娘）詩白：林沖刺配往滄州，難與貞娘再並頭。一紙休書交翠袖，死生不是鳳凰儔。（雙）相公，你寫錯字喇！
>
> （林沖）白：錯了，錯在哪裏？
>
> （貞娘）白：相公稍待。（手托寫血書介）（白）相公請看。
>
> （林沖）詩白：林沖刺配往滄州，難與貞娘再並頭。須（雖）以休書交翠袖，死生仍是鳳凰儔。（雙）（沉花）唉吔吔，咬破指頭將字改，休妻反變不能休。貞娘情義何深厚，益添感慨復慚愁……

粵劇中的夫妻既沿承不同的傳統故事題材，自然包羅不同面貌，甚至頗多凡人和仙鬼的戀愛故事，除了《牡丹亭驚夢》、《再世紅梅記》等唐滌生名作外，其他如《楊枝露滴牡丹開》、《柳毅傳書》、《天仙配》及《白蛇傳》等均是長演不衰的劇目。生死相愛之外，愛情劇也有不少表現愛侶間鬥氣的作品，這些劇作大多是喜劇，觀眾看男女主角打情罵俏，或者冤家鬥氣

等,都是相當受歡迎的作品,例如兩齣至今仍經常上演的任白名劇,分別是《獅吼記》和《販馬記》,劇中寫到夫妻之趣,其中如〈跪池〉、〈寫狀〉等折子,皆是描寫夫妻之間樂趣,甚受歡迎的演出。此外不少名伶都有這樣的戲寶,如《龍鳳爭掛帥》、《穆桂英大破洪州》、《醉打金枝》及《刁蠻公主戇駙馬》等。

粵劇中的男女愛情故事,多是美麗,雖遇到重重波折,卻堅毅動人,像卓文君説的「願得一心人,白首不相離」。男女主角生死不相負,既保留傳承中華民族許多動人愛情故事,也展現了中華民族對幸福愛情的熱愛和嚮往追求,在不同主題和故事內容的劇目裏,我們都很容易便發現這些人性中基本而自然的幸福快樂。

10

賒人一分債，不還不痛快
——兄弟朋友，相知相重

除了君臣夫妻與父母子女，中國戲曲中經常寫到不同的人際倫理關係，其中男性之間的情義，在以男性為中心的古代社會，當然備受重視，而其中最重要的情感關係，就包括兄弟和朋友。

家庭倫理關係中，除了孝道之外，最重要的是兄弟姊妹間的和睦相處，古人稱為「悌」，往往與孝連在一起說成「孝悌」，例如《論語‧學而》開始第二章就引有子的說話：「其為人也孝弟，而好犯上者，鮮矣。」孔子自己則教導學生為人應有的品德：「弟子，入則孝，出則悌，謹而信，泛愛眾，而親仁。」《說文解字》中，本來沒有收錄「悌」字，宋代徐鉉校訂《說文解字》時，補充了數百個字，其中就包括了「悌」字，並解釋說：「悌，善兄弟也。」「父慈子孝，兄友弟恭」，是理想的家庭關係，兄弟之間的感情，亦是家庭能否和睦生活、幸福快樂的重要條件。

傳統戲曲中，專寫兄弟感情的，不單有，而且在戲曲史上地位不低，那就是所謂「四大戲文」中的《殺狗記》。這齣戲今

天在粵劇已不經常演出，但在中國戲曲史上卻很有份量。宋元戲文，又稱南戲、南曲戲文，由於形成於北宋末年的浙江溫州一帶，所以又稱溫州雜劇、永嘉雜劇。由於受到禁毀，戲文的劇本很少流傳下來，其中流傳下來而享有大名的就有所謂「荊劉拜殺」的四大戲文，其中「殺」就是《殺狗記》。

這劇本主要寫兄弟情。故事寫孫華誤受其他人唆擺，趕走弟弟孫榮。當妻子後來利用一頭死去的狗扮成人的屍體，令孫華在危困之中，他始發現只有同胞兄弟才是自己最親和值得倚賴的人。故事內容相當單薄，但強調兄友弟恭的教化主題：「世間難得是兄弟，賢闔調和更罕稀，旌表門閭教人作話兒」（〈孝友褒封〉）；「念取同胞親兄長，手足之情，手足之情，怕甚山遙路長」（〈雪夜救兄〉）。藝術技巧並不高明，今天演出，已相當不合時宜，即使貴為四大戲文之一，都明顯已經過時。不過劇中人物形象鮮明，語言樸素本色，所以在中國戲曲史上歷來亦有不少好評，而且是南戲時代性作品，在戲曲發展史上有重要影響和地位，談到戲曲中的倫理題材，不能不提及。

粵劇中也有不少劇本描寫兄弟感情，而且成為描畫人物形象、推展劇情的主要部分。例如今天仍然經常演出，頗受粵劇觀眾歡迎的《三年一哭二郎橋》，便是代表性作品。此劇雖也是唐滌生編劇，「任白波」合作的演出，但卻是 1955 年 9 月首演，劇團是「多寶劇團」，反而到了「仙鳳鳴劇團」的時代，少有再演此劇。

劇情是江耀祖和江謝祖兩兄弟感情非常要好。耀祖愛惜弟郎，為他修葺過河橋樑讓他可以與愛人春香容易相聚，橋亦以

「二郎橋」為名，以記兩兄弟感情深厚，耀祖最後更因修橋而弄至毀容和跛手。十年戰亂，輾轉之下，春香卻要下嫁耀祖，耀祖知悉奪了弟郎愛人，遂遠走投軍。耀祖走後，謝祖和春香先後為人所害，謝祖目盲，春香含冤，最後耀祖成為平南侯，回來救弟和春香，兩人最後終得成眷屬。

此劇着力寫「兄敬弟賢」，在電影版本內，很多歌詞都刻意表達這種兄弟之間的深厚感情，兩人的唱詞有：

> （兄）恩深手足共母胎，弟郎共我相依相對有十數載。（弟）慚愧是我兄義重，竟忘生死置身於度外。（兄）總要你辛勤辛勤求學娘實有等待。婚姻早結合，可以盡了心中愛。……（弟）我此際盈眶皆笑淚，感極無言淚掛腮。有兄如此復何求，彌補十年無父愛。（兄）弟兄本是同根菽，千刀萬斧都斬唔開。孤雛自幼少人憐，兄長不憐更有誰護愛呀！

《三年一哭二郎橋》的故事，與元代王仲文《救孝子賢母不認屍》雜劇的情節和人名亦有相仿之處，或許是唐滌生讀元劇的偶有觸發，特別是叔送嫂行一節，中途折返引出被惡人相欺，最後導致血案，是粵劇故事沿承移用古典戲曲作品情節的好例子。故事的開展，正因為兄弟感情甚好，因此不忍傷害對方。兄不肯奪弟所愛，寧願遠走；弟也因為禮教防嫌，相送春香時，因叔嫂要避嫌，所以在十里亭前折返，導致後來春香被誣陷的冤案。整齣戲的戲劇衝突和故事轉折，由築建「二郎橋」，到兄遠走、弟避嫌、弱女蒙冤、兄發跡救弟郎，全都建

立在兄弟感情深厚之上來設計。所以春香才有一句唱詞:「一句兄賢弟敬,鑄就人間薄倖男。」是劇中人的怨憤,也是劇旨的所在。

這種兄弟同愛一女的故事,在粵劇中常有出現,芳艷芬的名曲〈紅鸞喜〉是兩兄弟爭愛侶的故事;另外,《征袍還金粉》也是弟郎讓愛的悲劇。更著名的還有《洛神》,曹丕和曹植在歷史上真有其人,而且在中國文學史上同享大名;此劇在愛情題材之外,承借曹植的名句和七步成詩的故事,寫出了兄弟相殘的可悲可惡,在愛情以外,為全劇灌入很強烈的戲劇衝突,劇力逼人,故事和人物的表現都立體豐富,作為惡戾梟雄和無情兄長,曹丕角色的演繹,也是對不少演員的重要考驗,在粵劇演出是重要出色的劇目。

此外,還有一套名劇《枇杷山上英雄血》,極寫倫理恩怨,其中兄弟為爭妻子反目,至刀劍血刃,生死相鬥,在粵劇中很不常見。此劇作者是李少芸,1954 年由麥炳榮和余麗珍開山演出。劇情是關文虎和關文舉兩兄弟俱為山海關主帥之子,兄長文虎為人剛愎暴烈,弟弟文舉純厚謙讓。匈奴來犯,文虎自恃勇武,魯莽單騎出兵對陣,戰敗逃亡,文舉援兵趕至,誤以為文虎已死,傷痛之餘,文虎情人小菊遂被許配予文舉。

一年後,文虎已落草為寇,回家想帶走情人小菊,知悉小菊竟已嫁弟郎,怒憤交加,小菊不肯隨他遠走,他竟至發狂追殺小菊。《枇杷山上英雄血》極寫關文虎對父母兄弟的憤懣,將御賜的「孝悌傳家」的牌匾毀爛,對倫理反抗質疑到極,其中一場特意安排文虎母親歷數關家歷代祖先均以孝悌傳世,文虎

不但不聽，反而以腳踢毀祖先靈牌，跡近瘋狂。到了全劇最後則為救弟而身死，死前亦悔悟。此劇是編劇者按劇團人腳、各老倌的特色而寫，讓各人均有發揮機會，這種「因人度戲」的情形，是粵劇劇本的重要組成元素，但這樣蔑視孝悌祖先，大異倫理教化，在粵劇中絕對少見。

粵劇故事中，不是所有這類戲匭都是兄友弟恭，除了上面提到爭奪愛侶的故事，《白兔會》的李洪一、李洪信和李三娘三兄妹，就同時存在善惡：李洪一不念兄弟和兄妹情，李洪信則疼愛妹子，最後更千里送子予妹夫，情義令人感動。其他如《棠棣劫》，掇採歷史上伍員故事，寫出兄弟對忠孝的不同態度。

家庭以外，友情也是中國古代重要的倫理關係，在古典戲曲中，亦有如元雜劇《范張雞黍》，明傳奇《分金記》、《埋劍記》等作品，極寫友情之可貴。《論語》中說：「益者三友，友直友諒友多聞。」對於人的評價，可以從他交的朋友來判斷，《孔子家語》記載孔子的一段非常有名的說話：

> 商也好與賢己者處，賜也好說不若己者。不知其子視其父，不知其人視其友，不知其君視其所使，不知其地視其草木。故曰與善人居，如入芝蘭之室，久而不聞其香，即與之化矣。與不善人居，如入鮑魚之肆，久而不聞其臭，亦與之化矣。丹之所藏者赤，漆之所藏者黑，是以君子必慎其所與處者焉。

「知其人視其友」、「慎其所與處者」，中國文化一直強調慎友。所謂「近朱者赤，近墨者黑」，環境和朋友，對一個人的

影響很大，關係修身和品德，因此必須小心選擇。

除了擇友要謹慎，對肝膽相照的友情，中國文化會予以高度評價。所謂「千金易得，知己難求」、「人生得一知己，死而無憾」、「士為知己者死」，歷史文化上對於好朋友，都予以正面肯定的歌頌。其中最著名的典故，當然要數俞伯牙和鍾子期。俞伯牙因為知音好友逝世，認為世上已無知音，摔破瑤琴，終身不復再彈奏。這不但經常在粵劇劇本曲辭中看到，成為常見的典故，例如《紫釵記》曲白有「志同道合，似子期遇伯牙」；甚至表演曲目中，也有〈高山流水會知音〉、〈子期遇伯牙〉等。

伯牙和子期的故事在中國傳統非常著名，反映中國文化重視友情的可貴難求，就是「知音」，所謂「人之相知，貴相知心」。這故事見於《警世通言》的第一卷，

> 伯牙於衣袂間取出解手刀，割斷琴弦，雙手舉琴，向祭石臺上，用力一摔，摔得玉軫拋殘，金徽零亂。鍾公大驚，問道：「先生為何摔碎此琴？」伯牙道：「摔碎瑤琴鳳尾寒，子期不在對誰彈！春風滿面皆朋友，欲覓知音難上難。」

伯牙碎琴，以謝知音，就成為中國文化重要的造型。中國人對友情，強調心靈上的交往，所謂高山流水，最重要是相知相重：「春風滿面皆朋友，欲覓知音難上難。」粵劇劇本中，經常出現好友，例如《蝶影紅梨記》中，錢濟之為怕蘭弟趙汝州誤了功名，寧被誤會也不讓他見到謝素秋。《紫釵記》中李益、

崔允明和韋夏卿三人的「歲寒三友」，就更加是粵劇劇本中非常精彩的友情描寫，甚至比湯顯祖的原作處理得更好、更感人。

在唱片版本的《紫釵記》中，當盧太尉問崔允明是否認識李益時，崔允明的回覆直接說出了兩人感情的深厚：「我哋何止認識呀！我哋同書而讀，同檯而食添。我哋篤似范張交，情深如管鮑，志同道合，似子期遇伯牙。」這幾句曲辭一口氣搬出了三對好朋友的典故，包括（范張）范式和張劭，（管鮑）管仲與鮑叔牙，子期伯牙就是鍾子期與俞伯牙，都是著名的好朋友典故。

李益和崔允明、韋夏卿，三人是生死知己，在《紫釵記》中確是清楚看到的，而且刻劃得很成功。劇中寫到後來李益在邊關歸來，盧太尉佈置好霍小玉另嫁的假局來騙婚，還要崔允明為媒說項，崔允明不肯答應，竟被盧太尉打死堂前，李益回來，未知崔已死，聽到韋夏卿要代為媒，便說：

> 一自慈恩矢誓，我哋結為歲寒三友，我點都想唔到你如此忘情，如此負義。欠人一文錢，不還債不完，賒人一分債，不還不痛快，好在允明兄佢唔係度，如果佢係度，一定將你大義責難！

——〈吞釵拒婚〉

李益對韋夏卿這一大番訓誨，卻是來自他敬重的好友崔允明的教導：

> 你既甘作護花之人，又可知道栽花之道呀，丈夫以重節義創一生基業，女子以守貞操就關係一生榮辱，欠

人一文錢，不還債不完，賒人一分債，不還不痛快，若
果你想得通，便可以跨鳳乘龍，想唔通呀……就應該臨
崖勒馬。

——〈燈街拾翠〉

這一個「好友三人組」，在戲曲中，包括粵劇，都是很獨
特的描繪。三人中只有崔允明屢次科場落第，始終都取不到功
名。但三人中，以他的節行最高，李益和韋夏卿與他似在師友
之間，不單和他有深厚真摯的友情，而且願意聽他教導。「燈
街拾翠」，李益無膽入情關，「莫負仙姬候董郎，送盞花燈你早
去槐陰吧」，推動了李霍愛情。最後崔允明不願意出賣小玉，
寧死於盧太尉棒下，品格情操高尚，人物形象固然寫得好，
李益信服於他，非常合理。劇作者妙筆，在崔允明死後，李益
不知他死訊下，複述他生前說話來教訓韋夏卿，韋夏卿有苦難
言，戲劇情境處理得很好之餘，三人生死深交，情境悲苦，卻
又相知相護，可以說是粵劇中寫知己友情的一段妙筆。

總括而言，兄弟情和友情在中國戲曲，以至粵劇演出，十
分常見。不過戲曲始終以男女愛情為主線，可是「貴相知心」、
「推心置腹」、「肝膽相照」等情義，不管是兄弟或者朋友，都在
劇作家筆下予以正面肯定，成為展現中華文化倫理情感的重要
一環。

下輯

文藝篇

11

不關風化體，縱好也徒然
——高臺教化，善惡有報

　　由於社會發展落後，中國古代老百姓接受教育的機會不多。對於貧窮的鄉村百姓，很多時是靠看戲而認識歷史故事和聖人的思想教訓。古代戲劇不少取材於歷史，雖然滲入許多創作成分，但人物形象大抵相當穩定，事件也反覆在戲曲舞台上搬演，成為村夫村婦吸收這些知識的重要渠道，像金庸武俠小說中的《鹿鼎記》主角韋小寶，就是這樣知識背景的小說人物，金庸妙筆諧謔，寫他用看戲曲聽說書的知識來行軍打仗，向康熙獻計等，竟然能立大功。戲曲的這種教育功能，即使是大學者也同意，例如清代大詩人趙翼，他在《甌北詩鈔》有一首七絕短詩：

> 焰段流傳本不經，村伶演作繞梁音。
> 老夫胸有書千卷，翻讓僮奴博古今。

趙翼在這首詩前，還寫下數句：「里俗戲劇，余多不知，問之僮僕，轉有熟悉者，書以一笑。」鴻儒大詩人說自己不及僮奴博古今，因為僮奴愛看戲曲演出，這當然是戲語，「書以一

笑」，但古代百姓接受教育的機會不多，通過看戲而增加書史知識，卻相當肯定，而且持續於歷朝各代。正因如此，戲曲成為教化人民百姓的上佳工具和渠道，是千百年來，上至帝王士大夫，下至販夫婦孺的共識。魯迅也說：

> 但我們國民的學問，大多數卻實在靠着小說，甚至於還靠着從小說編出來的戲文。雖是崇奉關岳的大人先生們，倘問他心目中的這兩位「武聖」的儀表，怕總不免是細着眼睛的紅臉大漢和五綹長鬚的白面書生，或者還穿着繡金的緞甲，脊梁上還插着四張尖角旗。
>
> 近來確是上下同心，提倡着忠孝節義了，新年到廟市上去看年畫，便可以看見許多新製的關於這類美德的圖。然而所畫的古人，卻沒有一個不是老生，小生，老旦，小旦，末，外，花旦……
>
> ——魯迅〈馬上支日記·七月五日〉

魯迅帶着譏諷的筆調，但說的也是實情。中國文化重道德倫理，主要面對現實人生世界，人文主義色彩濃厚，講究在日常生活中的實際應用。明乎此，便知道在以反映生活現實、利用故事情節形式的小說和戲曲，將莊嚴而對人性有要求限制的倫理道德，用老百姓容易理解和接受的方法，潛移默化，產生重大的教化功用。元雜劇中，常有「暗室虧心，神目如電」等說法，就是讓觀眾相信天理昭昭，善惡到頭終有報。簡而言之，高臺教化的藝術用心和目的，是中國戲曲鮮明特點。

如果證之於中國傳統的文學理論，更容易明白。《詩大序》

很直接説:「故正得失,動天地,感鬼神,莫近於詩。先王以是經夫婦,成孝敬,厚人倫,美教化,移風俗。」厚人倫,美教化,在中國文學觀念中,是必須的責任和功能。雖然在漫長的中國文藝發展史中,我們建構形塑了許多藝術上抒情和表達的理論,不少才性文人,用自己的作品和理論,不斷豐富完整這些藝術表達的方法和心志,例如湯顯祖就在《牡丹亭》,借老儒生陳最良的冬烘迂腐,刻意表達了對「詩無邪」的看法。只是在士以天下為己任的大傳統下,卻從無一個時代可以完全擺脱這種責任和自我期許。孔子説:「詩三百,一言以蔽之,曰思無邪。」自古以來,大部分寫戲曲劇本、評論戲曲的文人士子,都同意這種儒家「思無邪」的觀點和方向。最著名的自然是高明在《琵琶記》:「不關風化體,縱好也徒然」,説得坦白而無轉圜餘地,談中國戲曲高臺教化,很少不引用高明這兩句説話,所以傅謹在《戲曲美學》説這是「第一部文人公然聲明要用以表達自己的美學理想的戲曲作品」。其他學者如葛兆光在《古代中國文化講義》內〈古代中國的兩個信仰世界〉一文中指出:民眾知識構成的「小傳統」,途徑有四方面,除了耳濡目染、文化層面和傳統儀式三種外,最後就是演戲聽説書之類的活動:

> 戲文,故事很有用,它常常把最通俗也是最簡單化了的倫理道德規則傳給大眾⋯⋯傳達了忠義的倫理,看了戲,人就接受了這套知識和道理。你看鄉村人人常常就會引用戲文説事,也會引用戲曲故事來教小孩子。

　　明朝之後，教化功能得到朝廷大力推動，朱元璋曾嚴禁唱曲，《大明律》對戲劇扮演有很多嚴格控禁，但對於《琵琶記》這樣的作品，則予以高度肯定。高明也老實不客氣，在〈副末開場〉中就清楚地說：「休論插科打諢，也不尋宮數調，只看子孝與妻賢。」根據黃溥在《閒中今古錄》說太祖曾說：「《五經》《四書》如五穀，家家不可缺；高明《琵琶記》如珍饈百味，富貴家豈可缺耶！」其後的代表作品則是邱濬的《五倫全備記》，他在作品中強調寫作戲曲「若於倫理無關緊，縱是新奇不足傳」，「今宵搬演新編記，要使人心忽惕然」，作品的主旨簡單：「這本五倫全備記，分明假托揚傳，一場戲裏五倫全，備他時世曲，寓我聖人言」，以碩學大儒身份開有明一代以來的教化劇。

　　總之，明以後的戲曲大盛，與統治者的支持和倡導有直接關係，統治者之所以支持倡導，卻完全是因為這種教化作用有利於統治國家和人民。再加上中國傳統戲曲觀念，認為戲曲反映現實人生，倒過來又愛說「人生如戲」，因此，在戲中學習、薰陶、感受、思考，無一不變成合理而有效，這種「古今一戲場」和藝術教化觀關係密不可分，這從一些劇論家如李調元等人的觀點清楚看到：

　　　　劇者何？戲也。古今一戲場也；開闢以來，其為戲也，多矣。巢、由以天下戲，逄、比以軀命戲，蘇、張以口舌戲，孫、吳以戰陣戲，蕭、曹以功名戲，班、馬以筆墨戲，至若偃師之戲也以魚龍，陳平之戲也以傀

偏，優孟之戲也以衣冠，戲之為用大矣哉。孔子曰：
「《詩》可以興，可以觀，可以群，可以怨。」今舉賢奸
忠佞，理亂興亡，搬演於笙歌鼓吹之場，男男婦婦，善
善惡惡，使人觸目而懲戒生焉，豈不亦可興、可觀、可
群、可怨乎？夫人生，無日不在戲中，富貴、貧賤、夭
壽、窮通，攘攘百年，電光石火，離合悲歡，轉眼而
畢，此亦如戲之頃刻而散場也。故夫達而在上，衣冠之
君子戲也；窮而在下，負販之小人戲也。今日為古人寫
照，他年看我輩登場。戲也，非戲也；非戲也，戲也。
尤西堂之言曰：「《二十一史》，一部大傳奇也。」豈不信
哉！夫百間之屋，非一木之材也；五侯之鯖，非一雞之
跖也。書不多不足以考古，學不博不足以知今，此亦讀
書者之事也。予恐觀者徒以戲目之而不知有其事遂疑之
也，故以《劇話》實之；又恐人不徒以戲目之因有其事
遂信之也，故仍以《劇話》虛之。故曰：古今一戲場也。

　　　　　　　　　　　　——李調元〈劇話序〉

戲曲之所以有利於教化，一者因為搬演的是故事情節，敘事性
質，宛如再睹現實人生和生活的故事，很容易感染觀眾。所以
說：「行家者隨所妝演，無不摹擬曲盡，宛若身當其處，而幾
忘其事之烏有。能使人快者掀髯，憤者扼腕，悲者掩泣，羨者
色飛。」（〈元曲選序〉）除了富有感染力，同時還有另一個重
要因素，也因為戲曲淺易，觀眾讀者容易理解接受，而且能夠
予人歡樂。李漁《閒情偶記・詞采第二・忌填塞》中強調了淺
易的重要：

　　總而言之，傳奇不比文章，文章做與讀書人看，故不怪其深；戲文做與讀書人與不讀書人同看，又與不讀書之婦人小兒同看，故貴淺不貴深。使文章之設，亦為與讀書人、不讀書人及婦人小兒同看，則古來聖賢所作之經傳，亦只淺而不深，如今世之為小説矣。

　　上面引李調元〈劇話序〉：「豈不亦可興、可觀、可群、可怨乎？」也要建築在看得明白的前提上。興觀群怨，原是孔子在《論語》裏告誡學生要讀詩的理由，這種實用的教化論是戲曲配合中國傳統文化的正常方向。教化的過程，可以是由劇中人物的形象性格，經年累月的熏染塑造，即如上面所説：「賢奸忠佞，理亂興亡」；也可以是借故事情節、人物遭遇，帶出了勸善懲惡的目的。例如元雜劇裏的《裴度還帶》，寫唐代裴度在山神廟拾得玉帶，不貪心仗義歸還，救了韓太守一家，最後得中狀元，娶得韓瓊英為妻的善有善報故事。

　　除了儒家「尚善」、「重德」的傳統觀念，自漢代佛教東來，善惡報應、因果循環的思想，更加在一般百姓心目中形成簡單卻牢固的信念。元雜劇以來，以宗教題材或思想寫成的戲曲劇本並不少，而且當中有很強的善惡觀念。《來生債》就明白寫着：「便好道善有善報惡有惡報；不是不報時辰未到。（詩云）休將奸狡昧神祇，禍福如同逐影隨。善惡到頭終有報，只爭來早與來遲。」

　　《一捧雪》寫嚴嵩之子嚴世蕃為奪取玉杯「一捧雪」，陷害莫懷古一家的故事。此劇情節，於史事上虛實並見，但作者

意在寫出權豪欺人，殘害善良，最後得到惡報，亦歌頌義僕義
妾。作者利用複雜的故事，一隻玉杯貫穿全劇，勸喻世人不應
玩物自傷，作者利用「諧隱」的方法，而並非以淺俗概念化的
戲劇處理：

> 《一捧雪》傳奇，蓋即蘇州事，故蘇人無不能言其本
> 末。所謂「莫懷古」，乃隱名，若謂莫好古玩。好古玩如
> 以手捧雪，不可久也。
>
> ——蔣瑞藻《小説考證》卷五引《浪跡續譚》

至如《人獸關》，則直接看到劇作者以因果輪迴教化世人，
所以《曲海總目提要》説：「醒心怵目，足警世之忘恩負義者。」
《古本戲曲劇目提要》則説：「貧富變於一朝，恩怨懸於千里，
誓語不麽於佛殿，現報明示於冥司，寧不令負心者惕惕焉。」
劇本清楚淺易，就是要説出忘恩負義者，必遭惡報。所以同是
李玉的作品，《一笠庵四種》的「一人永占」中的「一」（《一捧
雪》）和「人」（《人獸關》），同是勸世正風，但也有不同手法
和隱顯的處理，可是要教化世人的目的，卻都是一樣。

> 若後世作樂，只是做些詞調，於民俗風化絕無關
> 涉，何以化民善俗？今要民俗反樸還淳，取今之戲子將
> 妖淫詞調俱去了，只取忠臣孝子故事，使愚俗百姓人人
> 易曉，無意中感激他良知起來卻於風化有益。
>
> ——劉宗周《人譜類記卷下》

總之，中國戲曲的高臺教化作用，在任何劇種或故事題

材，皆觸目可見。至於粵劇，過去百年以商團作商業性質演出，觀眾的趣味和水平自然是極需考慮與照顧。整體而言，傳統戲曲曲目都滿有教化的故事題材，粵劇編劇又多是知識文人，接受的教育多是國學文史，重視「文以載道」的中國文藝觀念，加上戲曲傳統的長遠積漸，一般都繼承中國傳統文學及戲曲這種重教化的特點。

在香港粵劇演出中，如果談善惡報應、倫理綱常，有一支曲大家都很容易會想到的，就是新馬師曾的〈萬惡淫為首〉。由於經年累月在電視上的慈善籌款中演唱，加上曲辭主要是勸人為善，施恩造福，不知不覺中成為慈善勸善的象徵，彷彿每逢演唱此曲，就馬上令人想到要行善積福。新馬師曾有「慈善伶王」之美譽，早於上世紀五十年代，已經非常積極以粵曲作慈善籌款，而〈萬惡淫為首〉一曲，也成為教化觀眾不忘同情他人、行善積福的代表。不知不覺中，遂令粵劇與行善彷彿扣上了本質的關係，每年電視或不同的慈善籌款活動，粵劇演出總為熱門項目，這一點也或許是中國戲曲高臺教化特點一種自然合理的發揮衍化。

至於粵劇劇本，既每多以古代社會環境作故事背景，古人的倫理價值觀自然成為劇中人恪守、甚至追求的行為規範，因此也產生許多以教化為主題或者產生教化作用的作品。例如「江湖十八本」中的《七賢眷》宣揚孝道及其他倫理親情；《碧血寫春秋》、《一把存忠劍》的忠孝遺臣；舞台上出現的歷史人物，如岳飛、包拯；其他故事絕大部分都是忠奸分明，善惡得報，也因此粵劇劇本，壞人伏法或者知錯而改，好人得善報，

受冤者得還清白，有情人最後終成眷屬，絕大部分是大團圓結局，全是為了讓觀眾學習到「倫常仁義」、「善惡到頭終有報」等思想觀念。

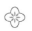

不關風化體，縱好也徒然

12

溫柔敦厚詩教也
——和諧含蓄，中節勸諷

　　源遠流長的中國文化，以儒家思想體系最具代表性，亦產生最大的社會和文化影響，無遠弗屆，無微不入。除了上一章所說的高臺教化，中和含蓄的表達手法和美學思想，同樣影響中國戲曲，以至粵劇搬演的重要觀念。

　　《禮記》上有一段記載：

> 孔子曰：入其國，其教可知也。其為人也，溫柔敦厚，《詩》教也；疏通知遠，《書》教也；廣博易良，《樂》教也；絜靜精微，《易》教也；恭儉莊敬，《禮》教也；屬辭比事，《春秋》教也。

這番說話是否一定是孔子所說，不能明證，但其中「溫柔敦厚詩教也」一句，影響中國文學藝術十分深遠。孔子在《論語》裏常提到《詩經》，其中說到：「詩三百，一言以蔽之，曰『思無邪』」（〈為政〉），「哀而不傷，樂而不淫」（〈八佾〉），這不但呼應和同步形成儒家入世以教的實用文學觀念，也帶出中節平和、含蓄有節制的情感表達，成為中國抒情形式的重要特

點。《中庸》説:「喜怒哀樂之未發,謂之中;發而皆中節,謂之和。中也者,天下之大本也;和也者,天下之達道也。」這種強調中和的觀念,形成了中國文化中強調主體客體的和諧,天人合一,是中國人與自然相處的最核心觀念和方法。所以無論音樂、舞蹈、醫藥、武術、繪畫、建築、文學,不同的範疇,這一種講究中節和諧,都是最重要的追求。相比於西方文化強調理性、探究、克服等自然觀,大相逕庭。

中國傳統思想認為表達感情必須有適當的節制調度。《中庸》説:「中也者,天下之大本也;和也者,天下之達道也。」追求情感抒發的適度和配合,是中國美學很重要的觀念和特色。從文學看,中國文學一直強調含蓄委婉,與這種早在先秦兩漢已經建立得很牢固的文藝觀念,關係很大。中國文學很早提出「六義」:風雅頌賦比興的説法,其中最具有創作上含蓄婉轉的表達方法,就是比(比喻)和興(先言他物以引起所詠之辭)。歷代詩話和文學理論,喜歡強調含蓄不盡,嚴羽説「言有盡而意無窮」(《滄浪詩話》),姜夔則説:「句中有餘味,篇中有餘意,善之善者也。」(《白石道人詩説》)這樣的文學觀點,千百年來,中國文學理論史上不勝枚舉,「詩貴含蓄而忌淺露」,則更是歷代文人創作時的共識。

杜甫詩:「朱門酒肉臭,路有凍死骨」,沉痛哀傷,但只簡單用兩個並列的畫面;白居易寫百姓窮途末路:「是歲江南旱,衢州人食人」(〈輕肥〉),竟只讓我們感覺到像是現代的新聞報道員在説話。寄深情於客觀冷靜,所謂「直道相思了無益,未妨惆悵是清狂」,這是中國文學常見的特點,也是常見

的技巧所在。

體現在戲曲上，中國戲曲並不如西方戲劇般，劇作者的萬千筆力，觀眾的萬千情感投注，都講究放在強烈的戲劇衝突上。中國戲曲中也一樣有不少優秀作品，戲劇衝突非常激烈，可是處理方法一般並不相同。蘇國榮在《戲曲美學》書中指出：

> 在中國戲曲中，即使是外部衝突很強的劇目，如《趙氏孤兒》、《鳴鳳記》、《寶劍記》、《清忠譜》、《雷峰塔》、《蝴蝶杯》、《秦香蓮》等，它們雖也有衝突雙方激烈的面對面鬥爭，但作者還是把更多的筆墨放在主人公行動之前的內心揭示。……在傳統戲曲劇目中，大量的「背唱」、「背供」等善於揭示內心生活的藝術形式之出現，恰好說明中國戲曲的衝突形態多內在衝突這樣一種藝術特徵。

作者指出中國戲曲在處理戲劇衝突時的特點，同時也指出造成這些特點，背後與中國文化相關的原因：

> 傳統戲曲內在型衝突形態的形成，與我國古代文化是一種內向型文化有着密切的聯繫。儒家「重德精神」和「有情的宇宙觀」，「中國人『心的文化』的這個邏輯」，「禪的流行與美的內向」，都對中國「人」型的鑄就，人的行動方式（三思而後行），以至戲曲的衝突形態，予以不同程度的影響。

這些中國文化造成戲劇抒情表意上的特色，令中國戲曲中

的人物都以表現內心情感和思想為主，配合曲辭的詩文化，就形成中國戲曲表現上非常重要的一種特色——抒情化。傅謹在《中國戲劇藝術論》直接說：「中國戲劇在本質上說，是一種重在抒情也長於抒情的戲劇。」中國文學的根基和本源都建立在詩歌之上，詞為詩之餘，曲為詞之餘，因此如果與西方戲劇比較，中國戲曲相當重視曲辭。曲辭本身就是詩的一種，獨立來看，有強烈的文學性。著名的如《牡丹亭》和《西廂記》中都有例子，我們在最後一章會再談到。中國戲曲是詩劇或劇詩，曲文是詩的變體，離開了劇本獨立來看，這些曲文就可以各自成為詩詞一樣來欣賞品味。傅謹也指出：

> 由於中國傳統文化在情感領域比較推崇曲折含蓄的表達方式，更由於傳統文學追求「哀而不傷，怨而不怒」的美學風格，深受這一詩歌傳統影響的戲曲，也從一開始就形成了這種特殊的風格。我們從戲曲的題材選擇、人物塑造上，以及從戲曲中所表現出來的美學理想中，都不難看到這一傾向。

郭英德在《明清傳奇綜錄·前言》比較中西戲劇的表現方法時，以戲曲傳奇為例子，指出過這種中國戲曲的藝術特色：

> 傳奇文學既然是一種劇詩，就不能不具有抒情性的本質屬性。所以，與西方戲劇刻意設置客觀規定的戲劇情境不同，中國戲曲努力構成主體化的景象和環境，以表現人的主觀世界為中心；與西方戲劇主要展示

戲劇人物的外部動作不同，中國戲曲更側重於揭示人物的內心世界。在流連往復中達到委曲盡情的境地，與西方戲劇追求舞台形象的客觀性、再現性不同，中國戲曲往往允許作家主體精神的強烈介入，塗染上濃烈的主觀色彩。

體現在中國戲曲，我們很容易找到例子，例如《竇娥冤》寫竇娥在公堂上受刑，其實非常淒慘酷烈，但在中國戲曲的表演形式，主要仍是靠演員在台上的抒情演唱。竇娥唱：「是誰人唱叫揚疾，不由我不魄散魂飛。恰消停，才蘇醒，又昏迷。捱千般打拷，萬種凌逼。一杖下，一道血，一層皮。」（第二折）想像一下這種拷打場面是多麼慘虐，但在中國戲曲舞台上，不會見到真正的血肉橫飛，盡化成演出者深情的唱情演繹，而不會像電影般具象現實地激烈表達。

又如《桃花扇》：「借離合之情，寫興亡之恨」，當中寄寓作者亡國之痛。劇中寫到大忠臣史可法死守揚州，最後為清兵所破，沉江殉國。這是一段非常激烈動人的情節，但中國戲曲本質上是詩劇，人物激烈的情感和內心世界，即使國破家亡，江山易代，孔尚任主要是通過詩化的曲辭，由演出者配合唱情來抒發和表達，因此很少借用激烈的情境來表達。揚州破後，史可法要沉江殉國，表達的亦一樣是曲辭和演員的抒情演唱：

> （外）原要南京保駕，不想聖上也走了。（頓足哭介）
> 【普天樂】撇下俺斷蓬船，丟下俺無家犬；叫天呼地千百
> 遍，歸無路，進又難前。（登高望介）那滾滾雪浪拍天，

流不盡湘纍怨。(指介)有了,有了!那便是俺葬身之地。勝黃土,一丈江魚腹寬展。(看身介)俺史可法亡國罪臣,那容的冠裳而去。(摘帽,脫袍靴介)摘脫下袍靴冠冕。……你看茫茫世界,留著俺史可法何處安放。累死英雄,到此日看江山換主,無可留戀。(跳入江翻滾下介)

走江邊,滿腔憤恨向誰言。老淚風吹面,孤城一片,望救目穿。使盡殘兵血戰,跳出重圍,故國苦戀,誰知歌罷剩空筵。長江一線,吳頭楚尾路三千。盡歸別姓,雨翻雲變。寒濤東卷,萬事付空煙。精魂顯,〈大招〉聲逐海天遠。(生拍衣冠大哭介)

沉江是激情沉重的行為,可是舞台上的滔滔江水,也只是以虛擬的情境,引領觀眾去想像、感受。一代忠臣在窮途末路,一死殉國,觀眾感受的,主要是靠唱詞做手表情,不在劇作者以激烈的場面來表達,而是以感染力極強的曲辭打動讀者。回到粵劇的表現方法,道理精神是相通的。同樣寫國破家亡,淪為階下囚的勾踐,內心憤恨交加,馮志芬寫了一段非常高水平的曲辭:

【詩白】錦繡河山遭禍劫,前程未卜已殘蒼。【越王怨】憂懷國恨心更傷,仇恨似海樣永難忘。不知何年何日得償所望,襟懷鐵石心腸。天呀!吳地風光,越魂飄蕩,不知誰家庭院,更未曉那若為王。金鎖蛟龍,徒恨

那風雷不降。【乙反木魚】英雄淚向眼中乾，折戟沉沙誰
吊望，縱使我嘅身降志未降，吳宮冷月連（或唱「橫」）
霄漢，影入寒心化劍光，惱恨征衣未浣沙場汗。【二黃
下句】且待等他年復國，我話過血染吳王。

根據南海十三郎在《小蘭齋雜記》的記述，這支曲一出，
深受萬千觀眾所喜愛，成為新馬師曾在粵劇界竄紅的重要轉
折。以曲辭論，的確是情辭深結，宛轉傷沉，寫勾踐在吳地為
奴的心理情感，體現入微。儘管勾踐惱恨滿胸，情緒已經到了
相當激昂，但唱詞仍然婉轉跌宕，將熊熊的家國仇火和渴望一
朝復仇雪恥的急切，都包藏在深沉的曲辭，不是開口見喉的呼
天搶地。「英雄淚向眼中乾」、「折戟沉沙」、「吳地風光，越魂
飄蕩」，都強烈抒發越王被囚的悲痛憤恨，在動人歌聲歌詞中
抒發表達。所以中國戲曲雖主要是敘事，但於表演故事、推進
情節，會利用詩化的曲辭和表演者的聲情演出，主要展現了強
烈的抒情精神。其中的曲辭，又會往往成為文學性極高的優秀
詩歌。

除了唱詞，粵劇另一種表現情感的方法是程式演出。以虛
擬或程式來表現，當然就不是現代話劇或電影中等現實表現方
法。粵劇表現的程式，例如「水髮」、「擊掌」等，都是人物情
感激烈的表達方法，由於通過程式的藝術處理，觀眾對這些人
物情感的掌握和感受，會用另一種切入和體會的角度，這是欣
賞粵劇的重要方法，同時造成了和諧含蓄的效果。

粵劇既傳承中國戲曲傳統，講究教化，也重和諧中節的美

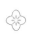

學表達，因此就出現所謂「大團圓結局」的戲劇模式。上一章已經指出古典戲劇既然重視教化，故事的最後要「善惡有報」，也容易造成中國戲曲情節結構上的一個特色，就是「大團圓結局」，這也符合中國人重和諧中庸的文化心理。根據吳國欽老師在《論中國戲曲及其他》一書的説法，團圓結局可分三種情況：

1. 以悲劇主人公大團圓作為結尾的，如《琵琶記》、《瀟湘雨》、《金鎖記》等。

2. 悲劇人物雖然死去，但以「善有善報，惡有惡報」為結局的，如《趙氏孤兒》、《清忠譜》、《雷峰塔》等。

3. 用天人感應、成仙證果作結尾的，如《竇娥冤》、《嬌紅記》等。

中國戲曲的大團圓結局特點，首先來自中國民族重道德情感、「尚善」的文化性格，也就是非常重視善惡分明，樂觀而厚道，關於這一點，王國維評論《紅樓夢》的一段話就常被引用：「吾國人之精神，世間的也，樂天的也，故代表其精神之戲曲小説，無往而不著以樂天之色彩。始於悲者終於歡，始於離者終於合，始於困者終於亨，非是而欲饜閱者之心難矣。」（〈紅樓夢評論〉）現代話劇大師曹禺在《日出》的「跋」説得更直接明白：「看見秦檜，便恨得牙癢癢的，恨不得立刻將他結果；見好人就希望他苦盡甘來，終得善報。所以應運而生的大團圓的戲的流行，恐怕也有不得已的苦衷。」

其次，中國傳統戲劇觀念和強調的娛樂功用，也是造成大

團圓結局的重要原因。看戲，是為了求娛樂，因此不願意最後帶着悲傷痛苦離開，所謂「戲者戲也」，也就是有尋樂的意思，再加上古代戲曲經常在吉慶時節演出，整體傾向快樂高興，結尾來個「齊歡唱、同慶賀……」，也是非常易於理解的。至於儒家「哀而不傷」、佛教的「善惡有報」和道教的「沖淡虛靜」，不同思想融合並生的中國文化思想裏，都容易引領令戲劇的收束在和諧愉悅的情緒上，符合廣大人民百姓的精神心理。

看粵劇劇本的結局，基本上都以團圓和善惡有報為主。梁祝死後會「化蝶」，「夢會」，「登仙」；《帝女花》的最早版本結尾是周世顯和長平公主原是金童玉女化身，死後歸班伴觀音等，全都是為人間愛情悲劇，提供美好結局，滿足觀眾及教化功能所需。隨便找一些結尾式「煞板」曲辭，皆可以印證：

（李益、小玉合唱）斟千杯，百杯，今宵醉飲慶月圓。
（黃衫客花下句）紫玉釵，留佳話，劍合釵圓。

——《紫釵記》

（眾人同唱煞板）紅梨蝶影兩團圓。

——《蝶影紅梨記》

（同唱煞板）倩紅梅，傳佳話，曲苑留名。

——《再世紅梅記》

（同唱煞板）豔陽高照紅鸞喜，新春大吉樂融融。

——《紅鸞喜》

這種善惡有報,同歸團圓的結局,或許是今天看粵劇的程式和俗套,但正正這種觀眾共同心理的期盼與處理,反映出中華文化中節含蓄、尚善樂觀的情感追求。

13

一夫不笑是吾憂
——滑稽娛樂，通俗易懂

日常漢語中有一個四字詞語「插科打諢」，來自中國戲曲的用語，意思是在戲曲表演中，一些演員穿插進去，引觀眾發笑的動作或語言，現在也指日常生活中的逗笑言行。詞語的出處是著名的明代劇作《琵琶記》，在〈副末開場〉中說：「休論插科打諢，也不尋宮數調，只看子孝與妻賢。」意思是作者說寫作此劇最重視的不是逗笑（插科打諢）和音樂（尋宮數調），而是教化作用。「插科打諢」是中國戲曲演出的特色，到了清代的李漁，他在《閒情偶寄》中更專門列有「科諢第五」，使之與結構、賓白等重要戲曲元素並列，成為賞析研究中國戲曲的重要課題。

中國戲曲之所以有插科打諢的重滑稽詼諧的特點，因為從戲劇觀念上看，中國戲曲自開始便帶着娛樂和勸諷功能。如果從文化心理上看，中國文學具有喜劇精神，上一章引用過一段王國維談國人精神樂天的說話，同時也道出這種樂天色彩，既造就了團圓結局的小說戲曲故事常套，也令作品中，特別是以平民百姓為主要觀眾對象的戲曲，講究滑稽詼諧。

關於中國戲曲的起源，不少人都喜歡追溯到先秦時代的「優孟衣冠」，這是欣賞中國戲曲的基本常識。這個故事跟以打死兩頭蛇破除迷信為後世所認識的孫叔敖有關。據說孫叔敖死後，子孫生活貧困，優孟便裝扮成孫叔敖的模樣，往見楚莊王，讓楚王明白自己薄待了一個對國家曾經很有貢獻的名相，楚王悔悟，並厚待其子孫。這個故事見於《史記》的〈滑稽列傳〉，不管是真是假，說是中國戲劇的起源，也未能有很強的說服力。可是這故事中的確有一些很重要的戲劇元素，包括裝扮、摹仿和表達訊息；過程中，更含有後世中國戲曲中，非常習見和獨特的兩個元素：滑稽與勸諷。

正是司馬遷在《史記》〈滑稽列傳〉一開始便說：「天道恢恢，豈不大哉！談言微中，亦可以解紛。」與戲曲高臺教化的要求相呼應，戲曲中這種勸諷觀者、導之以正道的方向和特點，便一直都理直氣壯地存在於中國戲曲，因為戲曲的娛樂功能，作為觀眾的百姓以尋樂解悶為第一目的，而中國文藝的含蓄婉轉，等等條件配合，中國戲曲便出現了滑稽調笑的舞台藝術特色，至今天仍然保存着，而且始終是重要的元素。

即使像元雜劇裏關漢卿的《竇娥冤》，以一樁冤案，寫出時代和官場的黑暗，全劇瀰漫着悲哀冤屈的情緒氣氛，竇娥遇上莫大冤獄，觀眾看得悲憤交加，可作者仍會在劇中用上人物的插科打諢，製造詼諧惹笑的效果：例如當中寫太守桃杌為昏庸貪官，竟然向犯人下跪：

（淨扮孤引祇候上，詩云）我做官人勝別人，告狀來的要金銀。若是上司當刷卷，在家推病不出門。下官楚

州太守桃杌是也。今早升廳坐衙，左右，喝攛廂。(祇候么喝科)(張驢兒拖正旦、卜兒上，云)告狀，告狀！(祇候云)拿過來。(做跪見，孤亦跪科，云)請起。(祇候云)相公，他是告狀的，怎生跪着他？(孤云)你不知道，但來告狀的，就是我衣食父母。

<div align="right">——第二折</div>

不單公案或者倫常悲劇，即使在以家國大事或忠奸在朝中爭鬥，朝綱公理，天下黎民福祉為主題的戲曲作品，例如明代許三階的《節俠記》，中間也插入一段調笑的小節：

> (相會駐馬淨丑先下介)叫軍校，一路擒獲的，可都獻上來。(末獻雁介)小的獻雁。(生)這雁怎麼沒毛的？(末)打從雁門關過拔去的。(生)怎麼拔去了。(末)如今關上抽稅的凶，雁過也要拔毛呢。

<div align="right">——第二十四齣〈圍獵〉</div>

抽稅厲害，連飛過的雁也不放過，這當然是戲曲家的詼諧幽默。不論元雜劇或明清傳奇，中國古典戲曲作品都喜歡加入詼諧惹笑的科諢，這一方面全因為戲曲講究娛樂功能，不但在吸引觀眾的「票房」着想，而且認為這本來就應該是戲曲要承擔的責任和功能。清代戲曲理論大師李漁寫的傳奇《風箏誤》，收場詩說：

> 惟我填詞不賣愁，一夫不笑是吾憂。
> 舉世皆成彌勒佛，度人禿筆始堪投。

李漁在中國戲曲理論史上，留下應該是戲曲理論著作中，結構最完整和最有系統的《閒情偶寄》，但他卻一樣認為寫曲不可以「賣愁」，要「舉世皆成彌勒佛」，可見滑稽娛樂在中國戲曲中佔有多重要的地位。所以即使是近代具戲曲宗師地位的名伶梅蘭芳，總結自己多年演出經驗後，也會說：

> 花錢聽個戲，目的是為了找樂子來……到了劇終，總想着一個大團圓結局，把剛才滿腹的憤慨不平，都可以發洩出來，回家睡覺也覺安甜。
>
> ——《舞台生活四十年》

前文談大團圓結局時已指出過，中國人看戲以娛樂（找樂子）為重要功能，又常在喜慶場合中演出，因此滑稽調笑，就自然成為重要的美學特色。另一方面，這也與中國傳統文藝美學觀念講究和諧含蓄，不主張抒發和表達激烈情感與情境相關。要留意的是，戲曲中這些插科打諢，很多時並不是只肩負起惹笑的功能，而是有諷刺批判的作用。以上面所舉《竇娥冤》和《節俠記》的例子，調笑之外，當然都是作者諷刺批判官吏貪污和官府對百姓收取苛捐重稅，看後，特別是當時代的人，不會只是一笑而已。

粵劇受中國傳統戲曲影響，當然一樣有滑稽惹笑的戲曲特色，加上神功戲多在節日和春節等時間演出，主要作用是娛樂鬼神，增加喜慶，希望取得吉利，做的和看的都歡樂熱鬧，因此怎樣在舞台上引發台下觀眾的歡樂情緒，反而有時會更受演出老倌的重視，於是「爆肚」、「即興」等和觀眾更易互動的滑

稽演出，便變得十分重要。至於粵劇演出的六柱，當中有「丑生」行當，其中梁醒波有「丑生王」之稱，數十年來拍下很多諧趣粵語電影，包括時裝電影如「烏龍王」系列等，都是惹笑喜劇。當然「丑生王」的名號，來自粵劇舞台及粵曲電影。今天仍能見到的梁醒波舞台演出錄像已不多，但粵曲電影卻不勝枚舉。其中如《鳳閣恩仇未了情》中飾演倪思安一角，末段一場讀番文書信的數白欖，盡顯粵劇丑角科諢本色；又如《七賢眷》電影版本中飾演劉程，在下半部當了千總，歸來跟劉家上下大說官話，看得令觀眾噴飯。另外《跨鳳乘龍》的秦穆公，在電影中演疼愛女兒的慈父，不時「係嘅係嘅……」，既惹笑，但自然可愛，毫不造作，看得觀眾忍俊不禁，都非一般演員容易做到，「丑生王」確名不虛傳。

「丑」的演出不獨只是提供笑樂，很多時能結合人物形象性格和故事劇情，成為劇中關鍵的部分，而且是欣賞全劇時的重要亮點，例如《白兔會》中的李洪一，就是例子。根據朱少璋在《井邊重會——唐滌生《白兔會》賞析》一書中記述，《白兔會》由唐滌生編劇，1958 年由「麗聲劇團」首演，劇中由梁醒波演李洪一，正是不念親情、窩囊愚蠢又怕老婆的小人物，現在捧讀當年劇本，仍有很多丑生諧趣詼諧的設置，相信當年由丑生王演出，一定十分精彩。現據朱少璋的校訂本，列引一些，讓讀者更易明白：

（大嫂口古）所謂至親莫如姑共嫂，明知燈係火，唔通睇住佢踏錯行差咩……（洪一在旁附和介）（催快用火）

（洪一每句附和）

——第一場：〈留莊配婚〉

（洪一憮然白）吓吓，乜你咁講呀，我一生為傀儡，全憑扯線人。（火介）

——第二場：〈逼書設計〉

（洪一急口令）李三娘嫡親長兄李洪一，聽見王爺駕到就慌失失，笑又唔敢笑，咳又唔敢咳，只望禮下一時，成世過骨，叩頭重叩頭，拜乞復拜乞。

——第六場：〈白兔會麻地捧印〉

這些曲辭口白，都配合丑生行當的李洪一，其餘像第二場「逼書設計」中，李洪一上場時的一段叶韻口白，也是相當出色的文字，所以朱少璋賞析這一場時說：「寫得活潑生動，很能配合『丑生』的路數……並刻意複用『兩次』一詞，則李洪一那種愚蠢而又絮絮不休的形象，就表達得異常具體、鮮活。」再加上李大嫂的「女丑」搭配，「丑」的演出在今天的《白兔會》演出中，仍是非常重要的「看點」。

在粵劇史上，除了丑生王梁醒波，還出現過很多非常出色的丑生，如馬師曾演文武生之餘，也擅演丑，另外如半日安、歐陽儉、李海泉、林坤山等，皆為早一輩的著名丑生。粵劇的「丑」，滑稽惹笑的責任，不一定只落在男性角色，有時也會在女性角色上，像現在大家仍可在數十年前戲曲電影中經常看到的譚蘭卿，就是很成功的一人。上文引述《白兔會》的李大嫂

和《紅菱巧破無頭案》的楊柳嬌，都是現在仍經常在舞台可以欣賞到的這類角色。而我們今天欣賞舞台粵劇演出，仍然會常見到這些插科打諢的間入，而且也不只是在丑生演出才會出現，其他行當的也有，在某些場口，都成為以「爆肚」等形式製造喜劇效果，例如《龍鳳爭掛帥》的第二場，因為上官雲龍和司徒文鳳互不相讓，皇上下不了判斷，台上眾人爭着要辭職歸鄉，皇上勸說的時候，現在就經常成為惹笑的「自由發揮」。這種插科打諢的方法，可以說秉承中國戲曲一直以來的傳統和特色。

有時粵劇舞台上的逗笑效果，也來自優秀演員的自然和藝術性間入或演繹，例如《牡丹亭驚夢》，柳夢梅一句「生鬼就唔及你啦」、其他場口如《販馬記》的「寫狀」、《蝶影紅梨記》的「讀詩」、《獅吼記》的「跪池」等，每次演出，都引得台下哄笑；另外如文武生反串女裝，也很受觀眾喜歡，例如《情俠鬧璇宮》的張劍秋、《花田八喜》的卞磯，皆是例子。

粵劇和中國戲曲中的滑稽調笑，固然是為了讓觀眾能夠看得開心快樂，特別是喜慶節日的演出，增加歡樂氣氛，是傳統戲曲的重要責任。這種王國維所說的「樂天」，在傳統的小說戲曲中，是場合情境的需要，更重要是體現了中華文化某種民族性和集體意識。與此同時，我們也可以從更嚴肅的角度理解這些科諢，正如李漁在《閒情偶寄》中討論填詞要重「機趣」時所說：「談忠孝節義與說悲苦哀怨之情，亦當抑聖為狂，寓哭於笑。」在惹笑提供歡樂之餘，科諢在中國戲曲還可以有更高的理解與感受的層次，自《史記》的〈滑稽列傳〉記載許多借笑語

滑稽、亦莊亦諧的精彩言行，形成了中國文化的優孟衣冠諷諫傳統。包括粵劇在內的中國戲曲，在舞台演出的插科打諢，一直結合着調笑、諷刺、批判和教化的種種功能作用，而且熏染塗抹着中華民族的樂天與幽默，是中國文藝美學的一大特色。

14

出之貴實，而用之貴虛
——寫意傳神，象外抒情

　　中國文學藝術精神講究「傳神」，與西方重模仿非常不同。不論任何藝術門類，中國人都不着重追求外在的形似，而在乎寫意象徵這些美學表現風格和特點。南宋時候，詩人陳與義寫〈和張規臣水墨梅五絕〉詩，其中第四首有兩句：「意足不求顏色似，前身相馬九方皋。」陳與義評論這幅水墨梅花，認為此畫雖只用黑白二色點染，卻將雪中盛開的梅花圖寫得逼真肖似，豐富表現了梅花內蘊的傲視霜雪。「前身相馬九方皋」一句是典故，九方皋是春秋時代的相馬家，他相馬的方法是看重內在精華，不求表面，卻能準確分辨出哪一匹是千里馬。詩人用九方皋的故事説明，畫師的目的不是要求顏色相似，而是力求畫出梅花內在的精神。這種重內在神韻，不追求表面形相，是中國藝術表現和欣賞的一大特色。

　　這種藝術理念對中國戲曲自然也有重要的影響，形成虛擬傳神的藝術特點。簡單來説，從創作方法而言，中國戲曲是一種寫意的藝術。這種寫意的藝術特點，表現在幾方面，包括虛擬性的表現方法和舞台設計、時空觀念，最後是在情節安排和

人物內心世界的展現，都側重抒情和想像。張庚為《中國大百科全書》的「戲曲‧曲藝」卷前寫的〈中國戲曲〉，指出中國戲曲其中一個重要特點是：

> 在處理藝術和生活的關係上，不是一味追求形似而是極力追求神似，這是中國傳統藝術的根本特點之一，是從中國傳統的美學觀中產生出來的。如：中國畫講究形神兼備，而更重視神似。神似要求捕捉住描寫對象的神韻和本質，而形似卻是追求外形的肖似和逼真。戲曲就是在這樣的傳統美學思想的影響下形成的。它不是把舞台藝術單純作為模仿生活的手段，而是作為剖析生活的一種武器。它追求的是生活本質的真實，而不囿於生活表象的真實，它對生活原形進行選擇、提煉、誇張和美化，盡量掃除生活中瑣碎的非本質的東西，把觀眾直接的引入生活的堂奧中去。

這種講究變形和象徵，富想像力的戲劇表現特點，是中國戲劇和西方重模仿、再現等現實美學觀念不同之處，非常重要，能把握住，才會看得懂中國戲曲，也才懂得欣賞中國戲曲。王驥德《曲律》中說：「戲劇之道，出之貴實，而用之貴虛。」戲曲或粵劇中的「虛」有兩種意義，一是指表演形式，另外是寫意的故事情節表達方法。無論是舞台設計、道具到做手動作的虛，還是帶抽象浪漫的情節表達，都源於中國藝術寫意重神韻的藝術精神，扮演的與欣賞的，都講究想像力。

象徵性的虛擬首先表現在時間空間和生活場景各方面，

戲曲舞台上的時間空間都壓縮和變形，並不跟隨在物理世界的相同現實。例如一間大宅的門內門外，在戲曲舞台上通常都是虛擬，由演員以舞台動作來表現和表達。中國文化將人和天放在自然和諧的關係，天人合一的觀念，貫穿不同藝術範疇的精神。這種追求「心理真實」，使藝術創作重神似，而不重視客觀真實的模仿。抒情言志，強調藝術表現的自然天致，山水畫不用透視法，不固定一個視角，講究整體境界和予觀者的感覺體會，蘇軾說：「論畫以形似，見與兒童鄰」；書法講究傳神，所謂「書之妙道，神采為上，形質次之，兼之者方可紹於古人」（南齊黃僧虔〈筆意贊〉）。至於戲曲，則更加是由場景到人物動作，都是虛擬，所謂「三五步行遍天下，六七人百萬雄兵」，所以幾個龍套代表千軍萬馬，數米圓臺代表萬水千山，人物不管策馬泛舟、推門穿針，都是利用虛擬的動作表達。

「虛」的背後代表神韻、象徵、想像，這些藝術的關鍵詞，配合節奏感、舞蹈感和強烈的中國抒情傳統，成就中國戲曲獨特於世界不同民族的藝術美學風格與特色。戲曲演出，包括近年香港粵劇界常提到的「一桌兩椅」，指的就是這種戲曲講究虛擬象徵的寫意本質。一桌兩椅，在舞台上可以成為將軍居高俯視的城樓，也可以是荒村客旅的大床，也可以是千里泛游的小船；水旗揮動，就可以是巨浪滔天，波翻浪湧；戲曲舞台上，騎馬沒有真馬、飲酒沒有真酒、寫字不見真墨……，總之中國戲曲跟中國畫和書法等藝術一樣，不尚寫實，尚寫意。

粵劇表演裏很重要的「封相」，是現在最常見在粵劇舞台上的排場演出。情節其實很簡單，由演員以虛擬的動作表現坐

車和路途上的顛簸，我們一般稱之為「功架」，以粵劇演出「封相」的「坐車」，已故名伶靚次伯就公認是近數十年來，藝術水平最高的一人。這些功架的訓練，是粵劇藝人天分和後天努力相加得來的結果，名伶林家聲晚年在他的《博精深新——我的演出法》一書中說：

> 古老排場，唱、做、唸、打功夫缺一不可，每天都練功，不能間斷，一斷，便會出問題。

所謂「台上一分鐘，台下十年功」，沒有成功的老倌，背後沒有經過不斷的努力。這些排場的演出，都是程式化了的固定形式，是虛擬和象徵成分很重的表演方法，成為粵劇演出的重要部分。

談到「虛實」的處理，戲曲中常用其中一種方法是運用夢境。戲劇和小說不同，不能靠作者以敘述性文字來刻劃人物的內心世界，而主要靠人物的賓白和行為來表現，遇上要表達人物內心情感和衝突時，借夢境便成為很利便和常用的方法。加上，夢境的出現，既本乎人情和生活日常，增加表現的浪漫迷離，也加強了表達人物情感的強度，所以不論古今中外，自然為戲劇所愛用。

「夢會」是戲曲中常見情節，而在中國文學，亦早已有之。漢代司馬相如的〈長門賦〉寫陳皇后對漢武帝思念，有云：「忽寢寐而夢想兮，魄若君之在旁，暢寤覺而無見兮，魂廷廷若有亡」；而蔡邕的〈飲馬長城窟行〉一詩亦說：「遠道不可思，宿昔夢見之，夢見在我旁，忽覺在他鄉」。這些佳句，都是運用

夢境來表達人物內心情感。

　　元雜劇開始，戲曲故事就經常出現夢境，有名的如馬致遠的《破幽夢孤雁漢宮秋》、關漢卿的《關張雙赴西蜀夢》等。湯顯祖在〈《異夢記》總評〉中說：「從來劇園中說夢者，始於《西廂‧草橋》」，從此之後，戲曲中用夢來說故事，寫人物，就經常出現。湯顯祖自己本身就是寫夢高手，一生四夢的《牡丹亭》、《紫釵記》、《邯鄲記》和《南柯記》，都有夢境，而且是劇中至為關鍵的情節。

　　劇本寫作，貴在人情和事理的描畫處理，戲曲自然一樣。李調元說：「作曲最忌出情理之外」（《雨村曲話》卷下）；李漁則提出「傳奇妙在人情」，「凡說人情物理者，千古相傳；凡涉荒唐怪異者，當日即休」。這些夢境的情節既符合人物形象性格情感，又符合故事發展之理，因此縱然非實事，是「虛」；但能好好結合劇中現實情境的「實」，「虛實相生」，為故事製造更多的聯想和情感幅度及效果，往往成為藝術感染力最集中的部分。

　　所謂「日有所思，夜有所夢」，夢境的出現，如果能夠有人物的真情作基礎，並非隨意地編造虛無荒誕，那麼夢幻之人和眼前之人都能真切感人，雖是夢中情境，卻予人現實世界的真實感覺。《西廂記‧草橋驚夢》一折，正是通過之前張生鶯鶯的情愛描寫，難捨難分，夢中相會，變成自然可信之事。不以夢境為假，反而自然覺得夢是現實的反映。

　　在戲曲中運用夢境，除了可以加強劇作者要表現的情境和人物情感，也有助劇本中超越現實世界的阻隔框限，解決戲劇

矛盾或者推展劇情。這方面在傳統戲曲中和粵劇中都有例子，例如元雜劇《竇娥冤》中，竇娥就在夢中推使父親竇天章為她翻案雪冤；《紫釵記》中黃衫客夢見崔允明報夢說冤等。

繼承這種戲曲傳統，粵劇裏也每多「夢境」，其中「夢會」更可說是曲家慣技，其中非常重要的就有現在仍然深受歡迎的任白名劇：《牡丹亭驚夢》和《西樓錯夢》。唐滌生改編《牡丹亭》為《牡丹亭驚夢》，突出了「驚夢」這一情節，由曲辭、人物思想感情到情節推展，這一場都是全劇最重要的場口；另一齣是改編自明代袁于令的傳奇《西樓記》，劇目《西樓錯夢》，同樣突出「錯夢」這一節，也因為這個「錯夢」，直接造成了男女主角的誤會，成為推動全劇情節發展最大轉折的地方。

除了這些代表作品，粵劇愛用「夢會」，例子很多，例如唐滌生為薛覺先度身編寫的《漢武帝夢會衛夫人》、《洛神》的「洛水夢會」、《紅樓夢》的「幻覺離恨天」，這些作品中，都是劇裏的重要環節，編劇家也愛在「夢會」安排主題曲，讓生旦盡情發揮，令觀眾極盡視聽之娛，因此都是全劇的「戲肉」所在，成為現在許多粵劇演出時，最受觀眾期待的一幕。

15

近史而悠謬
——實錄寄意，亦文亦史

鄭傳寅在《傳統文化與古典戲曲》中説：

> 在我國古典戲曲文化史上，有一個值得注意的現
> 象，就是戲劇與歷史的緊緊纏繞：從劇目題材上看，
> 歷史演義佔有極大比重。據統計，戲曲傳統劇目有一
> 萬多個，其中大多為歷史劇，故藝人中有「唐三千，宋
> 八百，數不清的三列國」之説，這與西方古典戲劇大多
> 取材於神話，形成鮮明對照。

大量在三國故事、列國和唐宋等各朝的古史取材，確是中
國戲曲的一種特色，在任何地方戲都可以清楚見到。當中，與
正史相距的虛實處理，以及流露出中國文人的歷史意識，都是
欣賞中國戲曲時值得留意的地方，而且也反映了中國敍事文化
的某種特色。

中國是一個非常重視歷史的民族，對人生道路的理解與學
習上，中國人強調「以史為鑑」，從歷史中學習傳統智慧，而且
認為這是正道合理的做法，一直受到尊重和肯定。唐太宗貞觀

十七年，名臣魏徵病逝。唐太宗李世民相當傷心，對身邊的人說：「以銅為鑑，可以正衣冠；以古為鑑，可以知興替；以人為鑑，可以明得失。朕常保此三鏡，以防己過。今魏徵殂逝，遂亡一鏡矣！」這是中國歷史上有名的「三鏡」典故。「以古為鑑」，則從來是中國人傳統智慧。司馬光將自己編寫的史書稱為《資治通鑑》，也是以此「作為為政的借鏡」的意思。

對中國敍事文學最大影響當然是更早的司馬遷《史記》。自《史記》以來，中國歷史便奠定了以寫人為中心的寫史方法。史家筆墨往往重人而多於事，人性、人倫，「究天人之際」，使中國歷史很早就有了與文學表達暗通的地方，因此像《史記》、《漢書》等歷史著作，從來都可以當文學作品來閱讀欣賞，這種「文史相通」、「六經皆史」等現象和觀念，都令戲曲文學和歷史有更自然而密切的關係。

當古人的事件言行，化作文字記錄與書寫，就成為歷史，而歷史從來都在中國文化佔有極高地位，而且融匯滲透入不同的文化典藏，所謂「六經皆史」、「經學即史學」的說法。古人所謂「經史子集」，經為四部之首，但古人貴經術，亦因為「以其為三代之史耳」。這些觀點歷來都有，近數百年經過清代顧炎武、章學誠等大儒的闡發張揚，流播更深遠廣泛。

事實上，史學意識是中華民族非常獨特於世界其他不同民族的文化。中國傳統的知識分子，從來不獨對歷史感到強烈的興趣，而且具有強烈的歷史責任感，因此在經籍書史或文學藝術，常有作者很強的歷史觀介入。「東風不與周郎便，銅雀春深鎖二喬」，「可憐夜半虛前夕，不問蒼生問鬼神」等詠史抒懷

的詩句，在中國文學史上多得很。古代劇作家大多是知書識墨的文人，文學藝術修養和史學意識，都使他們容易借歷史故事題材，抒發表達主觀的價值取向。可以説，中國古代文人，當然包括劇作家，他們很早便有覺醒的史官文化，這對於中國文學的發展和面貌，有着極大的影響。

歷史劇亦有助觀眾接收和欣賞。孫書磊在《中國古代歷史劇研究》中指出，寫作歷史題材劇，是要照顧不同階層的趣味：

> 對於藝人劇作者而言，由於其戲劇創作以娛人為主，其戲劇創作的價值取向取決於觀眾，故而創作的主觀意識並不強烈。教坊藝人創作歷史題材劇，既要兼顧平民的趣味，更主要的是為了迎合上層社會觀眾對歷史的興趣。

鄭傳寅《傳統文化與古典戲曲》則指出這種寫法的特徵：

> 從藝術特徵上看，古典戲曲有「近史而悠謬」的特色，歷史化的傾向十分鮮明，劇作家在歷史的旗幟下幻想，以假托古人，張冠李戴等方式進行虛構，結果使得許多劇目近史而謬，似實而虛。

所謂「近史而悠謬」，是説借歷史題材來發揮，像有歷史根據，但其實都是作者的主觀鋪排，創意發揮，「悠謬」就是荒謬的意思。這是魯迅在《中國小説史略》評「小説家」的説話。雖然不完全跟隨歷史真相，但中國傳統文化講究「重史」，由儒

家開始，中國文化思想注重人間事務的實用態度，因此歷史意識很早便已經牢牢建立，造成宗教和神話等的淡化。相反，重視歷史，「以史為鑑」成為民族發展的簡單卻共同認同的智慧，這種史官文化，也側面成就了戲曲的「近史」特色，所以：

> 這種「求實」的史官文化不只是造成了戲曲與神話的疏遠，導致了戲曲的晚出，同時也促使了戲曲對歷史的依戀。既然「誣謾失真，妖妄熒聽」的「太古荒唐」之說無補於世用，只有「寓勸戒，廣見聞，資考證」的史傳才有益於社會，那麼，以想像和虛構的方式來「述事」的戲曲，就不得不向歷史靠攏。
>
> ——鄭傳寅《傳統文化與古典戲曲》

梁啟超在《中國歷史研究法》說：「中國於各種學問中，惟史學最為發達。史學在世界各國中，惟中國最為發達。」向歷史靠攏產生了「虛實相生」的藝術效果，這在中國文學中，是一種特點，不獨戲曲，像《三國演義》在這方面便被清代大學者章學誠說是「七實三虛」；其他作品亦很多有此情況，即如當代武俠小說大師金庸和梁羽生的作品，也是這種虛實相生的做法。中國古代士人具有強烈的歷史責任感，寫到歷史題材相關的作品，不管小說或是戲劇，都不致乖離史實太遠；事實上，一旦過分乖離史實，可能就會為觀者所棄。

郭英德在《明清文人傳奇研究》一書，指出「中國古代文人的歷史意識至少有四點富於民族性的基本特徵」。這四點特徵分別是：（1）自覺的歷史反省精神；（2）強烈的崇古精神；

（3）歷史循環論思想；（4）明確的道德史觀。

以這四種民族性特徵考察中國戲曲，相當有助理解這些題材的運用和作者背後的心思要旨。中國戲曲向來有很大部分的題材來自歷史，或真或假，或虛或實，但士人心事，卻從來都是借題發揮者多，當然尚友古人古事的亦存在。讀中國戲曲，我們要明白中國文化這種對歷史的尊重、信任和貫穿其中的歷史意識。無論是總結教訓，反省垂鑑，還是抒發感傷情懷，歷史題材的大量出現，是中國戲曲（包括粵劇）的重要特色，也是透過作品與劇作文人神思契合的上好途徑。

戲曲向歷史靠攏，是甚麼意思？首先是搬演古人故事。戲台上的上下場通道稱「虎度門」，在古代稱「古門道」或「鬼門道」，原因就如明代朱權的《太和正音譜》已有記載戲曲的「所扮者皆是已往昔人」。這種靠攏使中國戲曲出現許多以歷史題材為內容的作品，人物在歷史上真有存在，但在戲曲故事中的行事，則是虛實掩映，有很多劇作者的加工和虛構，所謂「近史而悠謬」，形成中國戲曲「虛實相生」的故事題材特點，背後與中國文化中強調求實的「史官文化」有很大關係。到了晚明及清代前半，「以曲為史」的戲劇創作觀念更加興盛，更出現「實錄式」的「按史譜義」的戲劇創作方向，所以吳偉業評李玉《清忠譜》時說：「目之信史可矣。」孔尚任寫《桃花扇》，也自明是「實事實人，有憑有據」。

中國傳統寫歷史也有文學抒情的傾向和傳統，例如司馬遷的《史記》，魯迅稱之「史家之絕唱，無韻之離騷」，而且開中國傳記文學的先河。中國文史密不可分，由表達方法特色到

題材內容，互相靠攏亦互相借用，因此虛實相生就在這種重史的傾向下，表現得更鮮明清晰。其他如好使事用典，也是中國文學藝術浸透歷史意識而生出的藝術光芒。詩詞文章大家如韓愈、李義山、辛棄疾、姜白石等，皆愛用典故而且精用典故，作品中流露出典雅具聯想的藝術效果。文人騷客愛懷古詠史，更加使詩詞文章等作品，早就有着濃濃的歷史色彩和味道。

從數量看，出現在中國文學中，主要指小說和戲曲的歷史史實和真實人物，中國比世界上任何民族的同類型文學作品，都遠遠為多。這種重歷史，甚至歷史滲入生活中文化細節，在中國是數千年都存在，即使語言文字，只要看看漢語的詞彙，例如日常用的成語，就可以發現史學和歷史故事的影響，像上文就曾說過讀《史記》的「戰國四公子」故事，就會學到「毛遂自薦」、「一言九鼎」、「雞鳴狗盜」、「脫穎而出」等很多成語及其出處。

從粵劇的故事題材看，基本上和古代戲曲的情況一樣，除了劇作者的原創虛構，主要就來自歷史故事和文學作品兩大類。現在流傳而廣受歡迎的粵劇劇目或名曲，不少皆以歷史為題材，或者以真實歷史為背景，然後再加上劇作者個人的創作虛構。例如林家聲的《連城璧》、《西施》，任劍輝的《帝女花》、《十奏嚴嵩》，紅線女的《昭君出塞》，新馬師曾的《臥薪嘗膽》、《瀛台怨》等，其他如三國和列國的故事，更是不勝枚舉。

此外，即使粵劇劇本中的故事或情節片段，也有取材於歷史故事，例如前文舉出過《雷鳴金鼓戰笳聲》的開場，翠碧

公主不忍弟郎長安君入秦為質，取材就明顯是《戰國策》中名篇〈觸龍說趙太后〉的故事。數千年中國歷史，本來就提供了許多曲折精彩的故事素材予後世的小說戲曲，這在粵劇中，通過吸取或改編古典戲曲名著，同樣在承接了許多歷史的故事題材。孔尚任在《桃花扇‧小引》中說明了這種以曲為史，並加評論鑑誡的意圖和用心：

> 場上歌舞，局外指點，知三百年之基業，隳於何人？敗於何事？消於何年？歇於何地？不獨令觀者感慨涕零，亦可懲創人心，為末世之一救矣。

粵劇中出現的歷史故事和人物，當然跟真實的歷史有不同。正史與野史糅合，既生趣味，又穿插在虛實之間，產生更強烈的藝術感染力。同一個人，在史書和文學作品有分別和變化調整，這在傳統中國的小說戲曲本來就很常見，諸葛亮是好例子。粵劇也不例外，例如昭君的出塞和番，本元雜劇而來的情節和人物心理，與史書原來所記及後來隋唐以來的詩歌，說法和情感已很不相同；《楊枝露滴牡丹開》的武則天一怒貶謫牡丹，乃採源自宋代《事物紀原》等野史傳說；《獅吼記》中的蘇東坡，既未見博學文才，也沒有胸襟氣度，與文學史上豁達多才的蘇軾，自然難以相提並論。又例如唱片版，由梁醒波與文千歲合唱的〈蕭何月下追韓信〉中，韓信的形象是熱愛百姓，他本一心離開漢營，最後被蕭何說服回轉的原因竟是「君既有英雄肝膽，又豈無菩薩心腸」，這種仁厚形象，是粵劇中英雄將帥或書生才子應有的正派形象，考之真實，就當然不是

《史記》、《漢書》等正史中高傲難馴的虎將，而是重視高臺教化的中國傳統戲曲中的韓信。

總而言之，在強烈重史精神的浸淫下，粵劇的故事和人物都有着濃厚史實色彩。雖然在故事題材上大量採用正史野史故事，虛虛實實，真真假假，但整體上仍是尊重歷史崇尚真實。高臺教化的深遠影響下，學習前人智慧、喻世教人等中國史學特色和精神，在粵劇舞台演出上，仍然可以深深感受得到的。

16

案頭之書，亦當場之譜
——文學本質，獨寫幽懷

　　粵劇是地方戲，如果從劇本的角度來問其與文學的關係，答案簡單顯淺——粵劇劇本就是文學作品。

　　粵劇的「粵」，是廣東省的簡稱，以地方戲的定位，屬於中國戲曲的一支。而中國戲曲的劇本，從宋元以來都是文學作品，元雜劇更加被讀文學的人稱為「一代之文學」，有重要的文學地位。循此溯源而上，粵劇劇本是文學作品，道理明白，沒有甚麼好爭論。另一方面，文學作品，是通過以語言文字為載體，反映人生和現實社會、抒發個人情感的作品，所以粵劇劇本在本質上就是文學作品。因為在粵劇故事題材的世界中，除了借文字記錄和流傳，寫的是人的故事，蘊含其中的亦是人的悲歡離合各種感情。元明以來，多少曲家作者，借此獨抒胸懷，而優秀的粵劇劇本作家，也在此方面有所繼承。

　　事實上，這是一切戲曲和戲劇的本質，翻開任何一本中國文學史，元雜劇和明清傳奇，皆佔着不可或缺的地位。兩岸三地的許多大學，都會在中文系開設中國戲曲文學課程。上世紀初的中國現代文學，受西方文學分類的觀念影響，好言定義特

點，歸班排列，最後慢慢將文學作品分成詩歌、散文、小說和戲劇四大類別。粵劇既是中國戲曲的一支，它的劇本當然就是戲劇劇本，毫無疑問應被視為文學作品。

過去一世紀，在香港演出的粵劇劇本，一直有不少都是曲辭典雅，故事完整而作者又欲言之有物，當中特別是唐滌生改編元明清雜劇傳奇的作品，曲辭優美動人，故事、結構和人物形象的塑造等各方面，成就均甚高，影響不少香港人學習中國語文，可說是香港文學的重要組成部分。這一點，只要見之於今天學者編輯《香港文學大系》之類的大部頭全集，亦會收錄粵劇劇本中的優秀作品，就是清楚例子。

要認識和欣賞優秀粵劇劇本的文學性，應先具備一些欣賞中國戲曲的知識，本書其他部分已經談到，包括中國戲曲的藝術特點和理論。欣賞中國戲曲或粵劇，可由不同層面切入，例如文化精神（體現中國文化寫意自然、含蓄敦厚等特點）、綜合藝術（美術、音樂、歌唱、舞蹈、設計……）、娛樂教化（優孟傳統）、文學歷史（文學力量、戲劇藝術）。中國戲曲有自己的藝術特點，包括綜合性、程式化、虛擬性和滑稽性等，都具有舞台綜合藝術的美學考慮，不能只從文學的角度切入，否則也是管窺蠡測，不中肯綮，像戲曲大師吳梅就指出過：「蓋以作文之法作曲，未有不誤者也。何也？全劇結構，可用文法。至滑稽調笑，神采飛揚之處，非熟於人情世態者不能。此豈易之哉！」（〈鄭西諦《清劇二集》序〉）雖然如此，但戲曲文學能結合和反映生活、強調高臺教化、溫柔敦厚的美學觀、詩化的表達形式等，又都和中國文學表達有密切關係。

　　中國戲曲的其中一個特點是晚出，這是中國文學史的重要課題，也是研究中國戲曲的重要課題，但從發展的歷史源流，戲曲雖晚於成熟，但淵源很早，早在優孟衣冠、樂舞、百戲、東海黃公和參軍戲等，都是先秦以至隋唐時代，具戲劇成分的表演形式，直至宋元雜劇、明代戲曲、清代及以後。如果從戲曲的發展現實看，中國戲曲在清代中葉之後，大抵已由案頭轉向場上，劇本的文學性逐漸褪盡，專以舞台上的藝術形式為主要考慮。所以曾永義在《中國古典戲劇的認識與欣賞》中說：

　　　　如果以敍述和動作來作為中國古典戲劇的兩種表現方式，那麼元雜劇是敍述重於動作，明傳奇是敍述和動作並重，而清皮黃則動作重於敍述。也就是說舞台的主宰者慢慢由劇作者轉移到演員身上。

　　相比於體裁文類，中國古代戲曲理論和批評的發展反而比較平衡。大致上，中國戲曲理論和批評，可分三大傳統：由宋元雜劇出現以來，一直到明代中葉之前，是一種「曲」的傳統：曲家着眼點在演唱、音律、演出等技巧層面，當中也有不少資料匯集的結集，較重要的曲家包括周德清、燕南芝庵、胡紫山、夏庭芝和鍾嗣成等人，像《青樓集》、《錄鬼簿》等更是研究曲學的必讀之書。明代中葉以後至清代，卻兵分兩路。一路是「文」的傳統：就是主要從文學角度切入，重人物形象塑造、文辭語言、故事情節和作者的抒情立意等，代表人物有湯顯祖、金聖歎和毛聲山等文人；另一路是「劇」的傳統：講究戲曲的綜合性藝術本質，期望案頭場上兩兼美擅，代表人物是

王驥德和李漁等人。

談粵劇劇本和文學的關係，又可以從三方面切入，包括本質、內容和形式。本質在上文已經談了一些。作為文學作品，粵劇劇本同樣起着反映和描畫人生的功能，這也是中國戲曲的特點。粵劇演出的多是傳統歷史和文學故事，所以今天欣賞粵劇，真的從這方面切入者並不多，即我們要從粵劇劇本的故事，了解感受過去一世紀的社會，並不容易。這種功能在古代比較明顯，例如我們讀元雜劇，是認識元代社會和人民思想生活的重要工具。

現在流傳或者經常演出的粵劇，劇本故事主要改編自中國傳統故事或小說名著，例如「三國戲」（《周瑜》）、「水滸戲」（《林沖》）、《紅樓夢》（《情僧偷到瀟湘館》）等。另外，五十年代仙鳳鳴劇團的幾齣經典戲寶，更大多是改編自元明清的戲曲劇本，也就是元雜劇和明清傳奇，是中國古典文學題材在當代的發展。例如《紫釵記》，是明代湯顯祖「玉茗堂四夢」之一，故事的最早版本是唐傳奇中蔣防的《霍小玉傳》。這故事傳到明代，在萬曆初年湯顯祖改編成《紫簫記》，其後再在此基礎上寫成《紫釵記》，閩劇及京劇等均已敷演多時。

唐滌生曾說：

> 我知道仙班的新劇有獨特的風格，它每屆的新劇多從元曲採集素材，改編元曲的名作品，是一種極繁難的工作，不祇需要精神，更需要豐富的靈感。
>
> ——〈我以那一種表現方法去改編《紅梅記》〉

　　所以除了《紫釵記》之外，他其他幾齣仙鳳鳴戲寶都是改編自古典名著。例如湯顯祖最著名的《牡丹亭》則被改編成《牡丹亭驚夢》；《蝶影紅梨記》源自元雜劇《謝金蓮詩酒紅梨花》的故事；《再世紅梅記》是明代周朝俊的《紅梅記》；《西樓錯夢》則是袁于令的《西樓記》；《帝女花》是清代中後期，黃韻珊的同名傳奇作品。

　　另一方面，粵劇中出現的人物形象，很多是中國文學史上著名文人。《紫釵記》的李益、《夢斷香銷四十年》的陸游、《洛神》的曹植和《卓文君》的司馬相如，膾炙人口的《李後主》，更完全敷演這位一代詞人帝王的生平和悲劇，甚至《火網梵宮十四年》中的魚玄機，也是唐代著名的女詩人。歷代文人的詩酒風流，本來就會留下許多韻事和故事，這在中國古代戲曲中的元雜劇和明清傳奇，已經有很多積累。將古代文人作家的生平和軼事作故事題材，進一步將粵劇和中國文學的關係扣得更緊密。

　　粵劇劇本和文學產生密切關係，最重要的因素在於「文人執筆，名家輩出」的情況，特別是明朝以後，劇作者基本上都是飽學的讀書人。這是關鍵性的轉變，對於粵劇劇本文學化，有極為重要的影響。考察中國古代戲曲發展，由宋入元，再由元雜劇發展至明清傳奇，是文人執筆的過程。明清傳奇的士大夫化，是令中國戲曲變成可讀的案頭文學的主因，這情況在上世紀四五十年代的香港粵劇，出現近似的轉變。本來，上世紀初的粵劇演出，並不重劇本，最初多演「江湖十八本」，後來慢慢出現開戲師爺，其實即是編劇。根據王心帆在《粵劇藝

壇感舊錄》中，記述一些當時著名的開戲師爺有黎鳳緣、蔡了緣、鄧英、李公健、謝盛之、陳鐵兒等。

到了四五十年代，這二三十年間，編劇家地位改變和提升了不少，許多飽學文人成為粵劇編劇家，當中最著名和具影響力的當然首推唐滌生，其他如南海十三郎、徐子郎、葉紹德、蘇翁等都是一時的名家，留下不少文學性豐富的作品，包括《鳳閣恩仇未了情》、《雷鳴金鼓戰笳聲》、《無情寶劍有情天》、《碧血寫春秋》及《鐵馬銀婚》等，此外如馮志芬、潘一帆和李少芸等，筆下劇本文辭典雅，與二十世紀初不重劇本的年代，已經大為不同。最重要的是文人執筆，粵劇劇本就不是純為餬口交差的工作，而是懷着戰戰兢兢的心，希望成就筆下佳作。所以唐滌生曾表達：

> 雖然，我編了一輩子的粵劇，但我不能不坦白的承認，我對於舊文學根柢並沒有弄好基礎，我給玉茗堂的《牡丹亭》難倒了，我竭盡能力與技術把它搬上舞台，我希望能保持原著的精神和本來面目，但，這只是希望而已。
>
> ——唐滌生〈編寫《牡丹亭驚夢》的動機與主題〉

像傅謹在《戲曲美學》書中指出中國戲曲編劇重新落到讀書人手上時的普遍心態：

> 文人們是以創作文學作品的心態和手法，而不是以創作戲劇的心態和手法來創作戲曲作品的。文人們把戲曲當作文學來寫，同時也把戲曲創作活動視同於文學創作活動。

這在後來唐滌生改編傳統戲曲名著，為仙鳳鳴編寫的數個劇本，表現得直接清楚：

> 自從《牡丹亭驚夢》演出之後，湯顯祖所表現的文學思想極適合於今日，從極不自由的帝制時代裏，他的作品能毫無忌諱而豪放的表現他的正確思想是值得後人崇拜的。《紫釵記》便是《牡丹亭》的姊妹作，脫稿的日期還先於《牡丹亭》……，明朝的胡應麟在《少室山房筆叢》裏說，唐人小說寫女性生活的，都非常精緻，《霍小玉傳》是其中最精彩動人的一篇，所以能夠廣泛地為讀者所歡迎，鄭振鐸先生在《中國文學史》裏也說到唐人小說中寫得最俊美者，要算蔣防的《霍小玉傳》，情緒的淒楚，令讀者莫不酸心，可見《霍小玉傳》情節上的動人，近年，我對於元曲發生了有點近乎癡戀的愛好，我便注意湯顯祖從《霍小玉傳》改編過來的《紫釵記》，那時我還沒有編《琵琶記》，但，元曲是很深奧的，在今日香港參考書籍又那麼困難，我不很歡喜《霍小玉傳》所描寫的李益性格，我又不能找着有關考證李益的書把李益的性格反轉過來。最近，因為我編了《琵琶記》、《牡丹亭驚夢》、《蝶影紅梨記》惹起很多學者注意，他們從最寬大的尺度批評我、鼓勵我，並給予我很多的有關《紫釵記》的材料和同意我依照湯顯祖筆下所寫的李益去重新創造李益的性格。
>
> ——唐滌生〈我為什麼選編《帝女花》和《紫釵記》〉

不單是唐滌生，像比他更早期更高輩份的南海十三郎，也在自述編寫《去年今夕》心意時說：

> 山河變色，有月圓月晦景象，雖借意探花醉酒，殊非陳套俗戲，以風流盛會，而隱意天下大勢，知音者固知余意，不在乎勸人尋花問柳，實借此而諷世，不知者以為公子哥兒寫照，余不為辯。寫劇以不涉政治為上，但可借風花雪月而寫河山圓缺，未嘗不可。可知寫劇而無的放矢，不如不寫。

> ——〈千載良辰君弗遇　萬方多難我還來〉
> （錄自《小蘭齋雜記‧小蘭齋主隨筆》）

南海十三郎認為編寫劇本，必須：

> 側重自由思想，了解人生之矛盾，世情之苦樂，言人之所不敢言，道人之所不能忍。

> ——《小蘭齋主隨筆‧五十四》

中國傳統戲曲由元入明，最大的發展變化除了形式體裁外，是文人重執編劇之筆，這令明清戲劇主要表現和抒發士大夫情懷，由故事主題、曲辭口白到寫景抒懷，都不一樣。文人執筆寫劇，往往意在抒情寫志，像王驥德在《曲律》說戲曲：「不在快人而在動人。」李贄《焚書》中也直言寫作是：「一旦見景生情，觸目興嘆；奪他人之酒杯，澆自己之塊壘；訴心中之不平，感數奇於千載。」這種文人的抒發表達，在同一題材也可以看出不同，這正是文學性的表現。例如梁祝的故事，在

傳統的楊子靜版本，講究唱情，抒發梁山伯的悲苦；到了今天
如老倌文華自己編寫的《梁山伯與祝英台》，就有「縱非三日遲
來，亦難高攀閥閱門徑」的唱詞，指出梁祝悲劇背後的真正原
因是門第之隔，這種解說既符合魏晉的時代現實，也是文人編
劇賦予作品意義的一種訴説。

17

大雅與當行參間，可演可傳
——形式語言，詩心長繫

　　要討論粵劇和文學之間，是否有深層連繫，主要還是應該從表達形式看。文學作品以語言文字為載體，文辭的文學性質十分重要。首先，粵劇的曲辭唸白，除了以典雅為主要趨向，其大部分是以詩詞為主的表現形式。重對仗，是中國詩詞的獨有表現形式，除了對仗的文字組合形式，近體詩和詞曲都有特定格律要求，粵劇劇本常能照顧和體現這種特色。

　　五七言為主，對仗而曲辭典雅優美，集中表現了粵劇曲白和中國詩歌的關係。中國戲曲的曲辭，本來就是文學詩詞的延續和變體，優美典雅和形象豐富的，一樣是成為文學史上的重要遺產。例如湯顯祖《牡丹亭・驚夢》中遊園的六支曲子，可以說是一組優美的抒情詩，其中〈皂羅袍〉寫盡懷春少女，面對大好春光的思緒。又如王實甫《西廂記》第四本第三折〈長亭送別〉的：「碧雲天，黃花地，秋風緊，北雁南飛，曉來誰染霜林醉？總是離人淚。」就是戲曲中千古推重的文辭佳句。曲辭優美的文學特質，粵劇劇本有所承繼，在出色作品中，更是重要的藝術特點。早在馮志芬和南海十三郎等粵劇編劇家的作

品，已經相當典雅優美，到了唐滌生，更加結合成功的人物形象和逼人劇力，達到極高的藝術成就。

粵劇唱詞除了典雅優美，還每多體現中國傳統文學尚對仗、典故、含蓄婉約和閨閣嗟怨等特點。另外，粵劇劇本又經常包含傳統中國文學的燈謎、嵌字詩、酒令等元素，對學習中國文學亦有幫助。像唐滌生《西樓錯夢》中〈會玉〉一場，于叔夜出場的一段嵌入數字，在古典戲曲如《桃花扇》也曾用過，並列於下，正可見粵劇劇本從不離開戲曲文學或中國詩詞：

> 二度梅開紫氣凝，三炷清香酬孔聖。一襲荷衣掛瑞徵，九曲蓮堂皆艷影。五雲飄渺洛陽城，宴賜瓊林應酩酊。筵開玳瑁玉山傾。曉來白馬過銀塘，是誰個投石驚颺宿鳥醒？
>
> ——《西樓錯夢·會玉》

> 【小措大】〔旦把酒介〕喜的一宵恩愛，被功名二字驚開。好開懷這御酒三杯，放著四嬋娟人月在。立朝馬五更門外，聽六街裏喧傳人氣概。七步才，蹬上了寒宮八寶台。沉醉了九重春色，便看花十里歸來。

> 【前腔】〔生〕十年窗下，遇梅花凍九才開。夫貴妻榮八字安排。敢你七香車穩情載，六宮宣有你朝拜。五花誥封你非分外。論四德、似你那三從結願諧。二指大泥金報喜。打一輪皂蓋飛來。
>
> ——《牡丹亭》第三十九齣〈如杭〉

有時戲曲編劇更會直接引用詩詞為劇本中唱詞，《李後主》中，多段唱詞皆是李煜原詞，其他如《鳳閣恩仇未了情》、《雷鳴金鼓戰笳聲》、《無情寶劍有情天》均有直接引用詩詞作唱詞的寫法。下面舉《無情寶劍有情天》的重要曲段，可見一斑。

（生）南園春半踏青時，風和聞馬嘶，紅梅如豆竹如眉，畫堂雙燕歸。何曾曉月落烏啼，萬點鴉棲。哀身世，猶似金劍沉埋。夢繞檀溪，空餘天邊冷月，照我癡迷。

（旦）莫怨癡迷苦，雲壓雁聲低，拋開愁懷抱，恨事且休提，冤不計，仇不計，君若心存仁與愛，自似朝陽吐光輝。春山碧樹秋重綠，人在武陵溪。

（生）壯士悲歌，歲月隨水逝，荒林隱客，空自悼春歸。英雄遲暮埋荒塚，荒草萋萋。一朝化，可憐殘骸成白骨，聽子規啼。

（旦）無情明月，有情歸夢，同到幽閨。寒暑數十易，故土埋軀體。自古王侯螻蟻，概化塵泥，莫羨功名莫羨富貴。

（生）世上繁華皆虛偽，只堪悲，時兮。（旦）時兮，（合）胡不歸。

這段曲辭本身文學性豐富，優美典雅，而且立意深刻，聽者省思，而且暗示及鋪開全劇往後故事情節與人物處境，是粵劇劇本中極佳之作。仔細推敲曲辭，卻很容易見到化用借取古典詩詞中兩首名作，分別是：

　　南園春半踏青時。風和聞馬嘶。青梅如豆柳如眉，
日長蝴蝶飛。　　花露重，草煙低，人家簾幕垂。鞦韆
慵困解羅衣，畫堂雙燕歸。

<div style="text-align: right">——歐陽修〈阮郎歸〉</div>

　　萋萋芳草小樓西，雲壓雁聲低。兩行疏柳，一絲殘
照，萬點鴉棲。　　春山碧樹秋重綠，人在武陵溪。無
情明月，有情歸夢，同到幽閨。

<div style="text-align: right">——劉基〈眼兒媚〉</div>

　　曲辭雖化用前人佳作，妙在劇作者自然巧用，不但未見
斧鑿痕跡，而且非常配合劇中人物情境性格，歷來深受讚賞喜
愛，粵劇與文學關係甚深，這可證明。這樣的例子也不單見
此劇，在許多膾炙人口的作品中，時常可見這種間入和引用。
例如《鳳閣恩仇未了情》中的「春風吹渡玉門關」、「春意早闌
珊」、「白少年頭莫等閒」、「流水落花春去也，天上人間」和「獨
自莫憑欄，無限江山」等，都是化用了詩詞名句。

　　凡此種種，更見中國文學滲入粵劇戲曲，早已是豐富充
盈。即如南海十三郎，隨便選一段他所撰寫曲辭〈無價春宵〉：
「茅店月，板橋霜，最是撩人意短長，花解語，露凝香，不思
量處惹思量，馬上故鄉，問今夕酒醒何處，曉風殘月垂楊。」
看這些曲辭，都很容易看到是化用溫飛卿、蘇軾、李白和柳永
等人的佳句而成。

　　作為代言敍事體文學作品，粵劇劇本同樣着重刻劃和描

寫人物形象。表現人性是文學作品的基本藝術特徵，優秀的粵劇劇本，不單只是唐滌生作品，都非常着重人物性格的刻劃塑造，這亦使粵劇作為戲曲藝術和舞台表演，與文學有着更深層的縮結。總括來說，就是粵劇劇本是中國文學的一種，可稱定論，唐滌生創作的多本出色粵劇劇本，更應列之於二十世紀香港文學的重要作品。

這種現代戲劇處理的創作觀念，也可見於唐滌生的人物塑造。作為戲曲，人物形象塑造的成敗，也是作品成敗所繫。祝肇年在〈按照戲曲結構特點寫戲曲〉一文說過：

> 若言戲劇，即栩栩如生之戲——首先是栩栩如生的人物形象。所以，離開塑造人物來研究戲曲結構技巧，必然未得其巧，先受「禪病」。……段落的正反搭配，是中國戲曲編織情節的一般規律，塑造人物也不例外。必須講究情節段落正反搭配的藝術，從段落的對比反襯中突現人物形象。這在古典戲曲裏不乏成功之例。如《桃花扇》的「眠香」和「卻奩」兩齣搭配一處，就頗見結構之巧，對塑造李香君的形象具有重要藝術作用。

若論粵劇劇本的文學性，當以唐滌生為第一人。我過去常以「戲曲文學的回歸」來形容唐氏劇本在中國戲曲史的地位，正在於他的粵劇劇本，是清中葉以後中國戲曲進入重「場上」不重「案頭」之後，在上世紀重新在粵劇劇本中引入濃重的文學表達，成為可傳可演的佳作。下面將集中以唐氏作品為例，簡略說明一下。

　　文學性的粵劇劇本，應塑造鮮明具體、有血有肉的人物形象。更重要的是這些人物形象，其性格、情感，隨着故事情節推展、變化和發展，比之於古典戲曲中，才子佳人、忠臣俠客的「扁平」人物和臉譜化形象，更貼近現實。以《帝女花》為例，周世顯就塑造得非常成功。唐滌生寫出了一位大智大勇、多情重義的傑出人物。為情為國，又能忍辱負重，而且推動着長平公主與清帝的周旋，獲得「求仁得仁」，又能安帝墓、釋太子的理想結局。可是周世顯的這種選擇和遭遇，也是其命運和歷史環境變化，一直改變着他。由「樹盟」到維摩庵相認，周世顯只是為情，周鍾追至，責其「不識時務」，遂開展後半部，殉國成仁的部署和抗爭。這樣立體深刻的人物描寫，絕非中國戲曲作品常見的書生形象，亦遠勝清代黃燮清的傳奇原著，放之於整個中國戲曲史，也實在絕對是頂尖之作。

　　除了人物的神態和衝突矛盾，優秀的編劇家也善用人物語言，表現人物形象和心理處境。唐滌生機靈有才華，編寫劇本，人物這種機鋒才智，也時常透入其中，既表現人物的聰明才智，也讀來字字見力量。例如〈樹盟〉，長平公主和周世顯對答；〈花前遇俠〉的「小玉傷心你莫向人前說，恐壞郎君美前程」，痴心可憐可敬；可是到了〈節鎮宣恩〉，盧太尉蔑辱霍小玉為勝業坊歌妓，小玉從容回應，又處處機鋒；〈登壇鬼辯〉，李慧娘用賈似道當年「妾者小星也」的一段話回敬譏諷，都見出唐滌生善用人物語言。至於表達人物性格的口白曲辭，更加是信手可拈。例如《帝女花》的周鍾，在庵堂重見周世顯，一開腔就是：「逆天行道是庸才，識時務者為俊傑，誰不願復享

繁榮？」降臣嘴臉，躍然紙上；《牡丹亭驚夢》，陳最良向杜寶報說杜麗娘屍骸被盜：「一夕柳絮飛棉，一抹寒江帶雪」，杜寶馬上不耐煩插口：「莫談花月，誤了工夫。」輕描淡寫，一個心浮急躁，一個嘮叨酸腐，均具體鮮明地表現出來。兩個關目小節，固為原著所無，難得是唐滌生改編，寫出趣味，又大大有助人物性格的塑造。這些細微的精彩處，讀唐滌生的粵劇劇本，經常可以欣賞得到。

唐氏也間有在劇中自撰詩文，例如《紫釵記》的嵌字詩：「小謫人間紫牡丹。玉階曾待蝶重還。未應移植空門裏，嫁得春風盡日閒。」將「小玉未嫁」四字嵌入，比原著不遑多讓，而且生出更多趣味。湯顯祖《紫釵記》原詩見第五十一齣〈花前遇俠〉，李益先唸：「長安年少惜春殘，爭認慈恩紫牡丹。」崔允明接句：「別有玉盤承露冷，無人起就月中看。」比唐本的嵌字詩，意韻稍高，不過卻沒有暗通消息之作用。另外，化用、翻用古典詩詞句子，也每見出劇作者深具古典文學素養，當然在遣詞造句中，隱然可見，也令曲文更見文學情味。例如《紫釵記》中〈劍合釵圓〉，霍小玉重新插帶紫釵，唸：「別後鉛華今始見，豈無膏沐為誰容？」就出自《詩經·衛風·伯兮》：「豈無膏沐，誰適為容？」

語言文字之藝術美，不純在講究典雅優美，也要求要富有表現力。優秀的戲劇語言並非徒見華麗，而是善用人物和敍述語言，既表現人物，又緊扣劇情、推動劇情，製造氣氛，機智幽默，凡此種種，均可以見出戲曲語言表現力之強。下面以唐滌生的作品為例展示：《紫釵記》的〈陽關折柳〉中，霍小

玉唱:「燈街拾翠憐香客,博得御香新染狀元袍。春宵衾枕尚餘溫,轉眼分飛踏上陽關路。」四句滾花,就把前事的起承轉合,由相識、相愛到被迫分離,半齣《紫釵記》,人物關係和故事劇情,說得清楚明白,文字表現力,舉重若輕。《帝女花》的〈香夭〉:「珠冠猶似殮時妝,萬春亭畔病海棠。怕到乾清尋血跡,風雨經年尚帶黃。」把長平公主重踏故國宮廷的複雜心情,寫得何其深刻。稍前在〈上表〉:「小別自非如永別,宮主你緣何灑淚暗牽袍?但求有花燭洞房時,含樟樹下(埋)諧鴛譜。」數句滾花曲辭,表現人物在處境中的困阻無助,情人相濡以沫,暗通消息,處理細密幽微,藝術力量很強。《再世紅梅記》,賈似道見到李慧娘之魂,再起色心:「殘橋拗折堤邊柳,隔江重探武陵花」,意象色彩強烈,工整有力,賈似道的兇殘成性,好色無厭,表露得鮮明深刻。

又如《紫釵記》中「富貴英雄美丈夫」一句,是承襲自湯顯祖,本來是寫霍小玉對李益的讚美。可是移用在自己的作品中,加了「咒陽關一陣狂風雨」一句在前,既寫別離的眼前處境,又多了背景暗示(遭奸人陷害)和氣氛的處理,效果和境界完全不同。人物心境和環境氣氛,向來是唐滌生曲辭的擅勝處,例如《再世紅梅記》寫明淨的西湖美景:「芍藥為煙霧所籠,畫船為垂楊所隔」、「柳擺江風、花間嫩香」,語語清麗;但到了寫紅梅閣的陰森,又別是一番刻劃:「當此蒼茫夜色,節非寒食,幽齋又不近青墳,何以一陣風掃蕉窗,飛揚紙蝶呢?」又予人詭秘感覺。

至於表達方法,唐滌生粵劇劇本亦緊扣中國文學特點。他

善用五七言，好用典故、講究對仗和含蓄婉轉等，另外善用修辭或襯托手法，例如湯顯祖《紫釵記》第八齣〈佳期議允〉有「影動湘簾帶，鸚哥報客來」，唐滌生寫霍小玉知道李益來訪，芳心大喜，卻不寫自己，偏要說欄杆鸚鵡：

> 挑簾卸輕紗，偷向玉鏡台淡掃鉛華。鸚鵡在欄杆偷驚詫，話我新插玉簪花，曾未見有今宵雅。

明明是自己十分開心快樂，卻強借鸚鵡來側寫，這與杜甫「感時花濺淚」、柳永「想佳人妝樓顒望，誤幾回、天際識歸舟」等文學手法異曲同工，即使在現當代散文新詩，也是常用創作手法，人物情感亦變得具體富感染力。這幾句唱詞於文學，有開合牽連、聯類想像的「化學作用」，借物寓情，中國文學詩詞常見，如李商隱的〈蟬〉、黃仲則的〈圈虎行〉都是；情景描畫令人想到王國維〈蝶戀花・窗外綠陰添幾許〉中的佳句：「坐看畫樑雙燕乳。燕語呢喃，似惜人遲暮。自是思量渠不與，人間總被思量誤。」以鸚鵡起興，也令人想起唐代朱慶餘的七絕〈宮詞〉：「寂寂花時閉院門，美人相並立瓊軒。含情欲說宮中事，鸚鵡前頭不敢言」，寄託詩人對失去青春和自由的宮女的無限同情。欣賞粵劇劇本，這種與中國文學的款款暗通，感覺很強烈。

綜上所見，粵劇劇本無論從形式、語言、人物塑造到表達手法，都緊扣中國文學的藝術特點。雅俗並兼，文白相生，它成為中國文學史上，一種非常獨特的文學體裁。百年間，優秀編劇輩出，創作出不少膾炙人口的佳作，盛演數十年不衰。

粵劇，場上演出以外，在中國戲曲文學史上，也有着非常重要的地位。

後記

　　寫作這本小書，我的野心並不大，至少不敢，也不應從很高深的學術理論來述說中國戲曲與粵劇，因為我希望更多普羅讀者，特別是年青人，看得明白和有趣味。因為重點是粵劇，這就令本書有強烈的「本土」味道。過去百年，粵劇是中華文化，甚至是世界文化的優秀財產，不用搬出「世遺」的高匾，只要我們認真窺探一下自己民族的藝術，都會俯仰自得，顧盼生風。

　　寫作這本小書，我有很大的野心，由中華文化到中國戲曲，由中國戲曲到粵劇，由粵劇重新溯洄到中華文化——三種關注都是重要關注。中華文化、中國戲曲、粵劇，是這本書三個緊扣的連環：首先是推廣粵劇，令年青人更理解和欣賞粵劇，其次是中國戲曲，但深藏的期望是令下一代更欣賞和重視中華文化。西諺說："Fish discover water last"，三千年的文化自省，半世紀本土意識的掙扎，咫尺天涯，怎樣讓下一代看見桃源渡口，仍然需要我們前仆後繼的弘毅與深情。

　　過去寫到有關粵劇的文章，多是從文學角度切入，本書的最後兩章，不少內容都在過去發表過；今次，集中談中華文化。朱熹序《中庸》說子思面對聖道日漸為人所遠，於是「憂之也深，言之也切，慮之也遠，說之也詳」。寫一本幫助年青人

從中國戲曲和粵劇的欣賞中，了解中華文化、認識甚至嘗試欣賞粵劇的小書，算是放下全職工作後，生活和心境轉入古人説的「讀書貧裏樂，搜句靜中忙」之餘，一種知識分子的自許自勵。我不是戲行中人，儘管唸博士和碩士時的三篇學位論文，都是以研究元明戲曲文學為題目，但要強作解人，最多也只是一個出位越界的戲迷，野人獻曝，淺陋難免。幸運是「匯智出版」致力推動中華文化與粵劇，多年來奔走耕耘，不計回報，今次慨允出版，我敬重而感激。

更由衷感謝香港八和會館主席汪明荃博士慨賜序言。汪主席對香港粵劇界的貢獻和熱情有目共睹，念茲在茲的一片冰心，梨園內外一向欣賞佩服。這次出版，得到她的鼓勵與支持，我，感記於心！

二零二二年十一月識

責任編輯：羅國洪

封面設計：Alice Yim

粵劇與中華文化——由倫理到文藝

潘步釗　著

出　　版：匯智出版有限公司
　　　　　香港九龍尖沙咀赫德道2A首邦行8樓803室
　　　　　電話：2390 0605　　傳真：2142 3161
　　　　　網址：http://www.ip.com.hk

發　　行：聯合新零售 (香港) 有限公司
　　　　　香港新界荃灣德士古道220-248號荃灣工業中心16樓
　　　　　電話：2150 2100　　傳真：2407 3062

印　　刷：陽光 (彩美) 印刷有限公司

版　　次：2023年1月初版
　　　　　2023年3月修訂第二版

國際書號：978-988-76156-3-7